艺术造型与设计思维实验教材

叙事性路径教育·构成设计基础

李立 编著

中国建筑工业出版社

U0330508

图书在版编目（CIP）数据

叙事性路径教育·构成设计基础/李立编著. —北京：中国建筑工
业出版社，2019.10
艺术造型与设计思维实验教材
ISBN 978-7-112-24296-2

Ⅰ.①叙… Ⅱ.①李… Ⅲ.①造型设计－高等学校－教材 Ⅳ.①J06

中国版本图书馆CIP数据核字（2019）第213284号

　　《叙事性路径教育·构成设计基础》是建筑类专业培养创新人才的基础课，其中创新思维的培养
构成设计课程教学的核心内容，本书中注重学生的设计过程思路培养，通过理论与实践相结合的方
式，综述平面形态与色彩表达的内容。
　　本书适用于建筑类院校本科一年级、二年级学生作为造型基础课程教材使用，以及艺术类、工学
类相关设计专业造型基础课程入门参考阅读。

责任编辑：唐　旭　孙　硕　杨　晓　李东禧
责任校对：王　烨

艺术造型与设计思维实验教材
叙事性路径教育·构成设计基础
李立　编著
　　　*
中国建筑工业出版社出版、发行（北京海淀三里河路9号）
各地新华书店、建筑书店经销
北京锋尚制版有限公司制版
北京利丰雅高长城印刷有限公司印刷
　　　*
开本：889×1194毫米　1/20　印张：8　字数：326千字
2019年11月第一版　2019年11月第一次印刷
定价：69.00元
ISBN 978 - 7 - 112 - 24296 - 2
　　　（34791）

前言

本书是为建筑设计学生设计的一本基础课教材，内容分为两个部分：平面形态与色彩表达。平面形态主要内容是基于构成的基础上，获取形态间的相互组合关系，设计新的构图与造型。色彩表达主要内容是认识颜色，通过学习色彩原理，学会搭配色彩，使图形与相应的色彩形成联系，产生不同的视觉效果。

本书共有8个章节，每个章节分为理论部分、课题任务书、课题案例与优秀作业组成。通过大量的课题案例，了解形态的设计过程、色彩的搭配组合过程、开发创意思维过程、使得学生在作业练习的过程中，把自己的设计创意能够表达出来，并最终以作品的形式展现出来。学生在掌握理论的同时，能够结合图形做构成设计，培养设计思路、设计过程、设计方法，激发创造思维表达。提高学生必备的观察力、审美力、捕捉力与创造力。

作为设计的基础，平面形态与色彩表达是密不可分的，也是学设计的一门必修课程。平面形态是色彩表达的基础，色彩表达是平面形态的延续。

学生学习《叙事性路径教育·构成设计基础》是学习构成设计的方法，强化构成设计的思维方式，为后续建筑设计的学习铺垫基础。本书理论与实践相结合，在课程实录部分加入课题案例分析，以图文并茂的方式解读构成与设计的关系，帮助学生提高构成设计能力。

目录

Part2 构成设计基础—色彩表达 –

Part 1

构成设计基础—平面形态

1 构成的渊源

1.1 构成的历史

20世纪初，欧洲的现代主义设计思想百花齐放，既有实用主义、理性主义的内容，也有乌托邦主义的成分。在这个历史时期，几乎所有优秀艺术家们都在探索工业时代的艺术语言，"构成"被提高到了前所未有的高度，并对后期的现代主义设计产生了深远影响。

1920年，俄罗斯左翼艺术家加波和佩夫纳斯发表了《构成主义宣言》，"构成主义"这个词正式出现在公众的视野。构成主义艺术家认为：艺术表现不应该依赖画布、颜料、大理石等传统材料，可以使用塑料、金属、玻璃等现代材料，艺术的表现形式是抽象的，通常用几何形状、直线来表达，并注重形态和空间的关系。构成主义的主要代表人物包括李西斯基、维斯宁等建筑师（图1-1）。1923年后，激进派掌权俄罗斯政局，很多构成主义、前卫艺术的探索者离开了俄罗斯，前往西方，构成主义的很多设计并没有在俄罗斯付诸实施。

荷兰的"风格派"运动将俄罗斯的"构成主义"进行了发展和演绎。"风格派"是荷兰的一些画家、设计家、建筑师在1917～1928年之间组织起来的一个松散的社会组织，维系这个集体的是一本称为《风格》（De Stijil）的杂志。"风格派"具有更鲜明的"现代构成设计"，主张将传统的建筑、家具和产品设计、绘画、雕塑的特征完全剥除，变成最基本的几何结构单体，并强调反复运用基本

原色和中性色。"风格派"运动的代表人物包括建筑师杜斯伯格和画家蒙德里安（图1-2）。

构成设计经过俄罗斯和荷兰艺术家们的阐释和演绎后，最终在德国的包豪斯设计学院（1919-1933年）得以完善和确立。包豪斯设计学院开设了系统的设计基础课结构，把对平面和立体结构的研究、材料的研究、色彩的研究三方面独立起来，使教育建立在牢固的科学基础上，而非基于艺术家个人的感觉基础上。构成设计成为包豪斯学院教授其工业产品设计的基础，并将设计者与工程师的理念带入其课程中，让学生参与手工制作，建立一个以解决问题为中心的设计体系。包豪斯学院奠定了现代主义设计的观念基础，其代表人物包括创始人沃尔特·格罗佩斯、米斯·凡德洛等人（图1-3）。

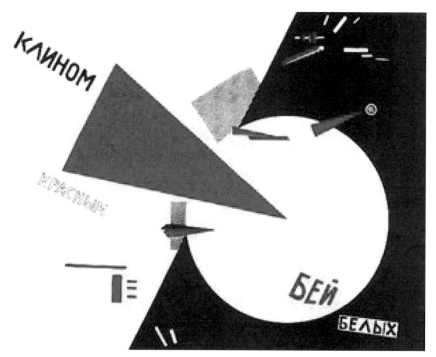

图1-1 《用红色的楔子打击白军》革命海报（俄）李西斯基（百度图片）

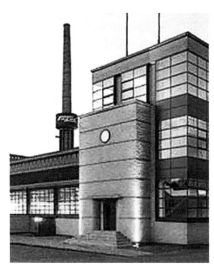

图1-2 《大学体育馆》(荷兰) 杜斯伯格 (百度图片)

1.2 构成中的概念

1. 何为构成

"构成"是现代词,是一个专有名词,指的是形成、造成。在设计领域,构成是指将一定的形态元素,按照视觉规律、力学原理、心理特性、审美法则进行的创造性组合。

"构成"作为一门传统学科在设计艺术基础教学当中起着非常重要的作用,它是对学生在进入专业学习前进行的思维启发与观念传导。自20世纪70年代之后,构成作为设计基础,已经在建筑设计、室内设计、平面设计、动漫设计、服装设计等领域广泛应用。

"构成"是构图的一种方法,造型的构建方式,其决定了画面大局,是设计者宏观把控布局的一个因素。构成方式并非单一的,它是在多种形式美法则下而建立起的一种规律或非规律的结构形态。构成包括两大部分:骨骼框架与形态元素。骨骼框架是构成的基础,它可以是隐性的也可以是显性的,可以是无序的也可以是有序的。形态元素又分为视觉元素与关系元素。视觉元素包括形态的大小、形状、色彩、肌理等,关系元素包括形态在骨骼中的方向、位置、空间、重心等。

艺术的构成主义者认为,客观世界的事物包括社会现象和自然现象是杂乱无章的,如果达到有秩序的认识,要通过现象掌握内部结构,不能仅从因果关系,而要从结构上区分。事物的成分区分是显而易见的,成分之间的关系认识往往更困难,构成主义者倡导从结构的整体上去认识。

构成主义者的这种哲学观点和认识事物的思维方式影响到许多领域,如立体主义绘画、文学中的"立体小说"、电影中的蒙太奇手法、建筑中的时空观等。特别是在造型领域中,"构成"的原则被广泛利用。人们将事物的形态分为各个要素,然后去研究这些要素及它们之间的相互关系,按照一定形式美的构成原则进行组合。

图1-3 《法格斯工厂》(德) 沃尔特·格罗佩斯 (百度图片)

2. 何为形态

形态在字典里有两种解释：一是形状神态、形状姿态；二是指事物在一定条件下的表现形式。"形态"是可以把握的，是可以感知的，或者是可以理解的。形态是人的思维形式，即形象思维形式。具有主观性，亦具有客观性。其中的客观性反映客观实在。"形态"一词，一般可以直观地以偏正词组来理解，即"形"的"样貌"，"形"之"态"。

3. 形态的分类

形态可分为现实形态与理念形态两大类，现实形态即具象形态，包括人为形与具象形；理念形态即抽象形态，包括几何形与偶然形（图1-4）。

（1）具象形态

具象形态是依照客观物象的本来面貌构造的写实，其形态与实际形态相近，反映物象的细节真实和典型性的本质与真实。比如静物写生花卉，真实地反映所看到的对象，不带有想象的成分。

（2）抽象形态

抽象形态不直接模仿显示，是根据原始形态的概念及意义而创造的观念符号，使人无法直接辨清原始的形态，它是以纯粹的几何观念提升的客观意义的形态，存在部分想象的成分，如由复杂的图形抽象为简单的或有意味的形态等（图1-5）。

（3）几何形态

弧线形、直线形、三角形、圆形、正方形等都称之为几何形态，任何物体都可以分解成几何形态，它是形态最基本的呈现方式图，也是最简单的形态。美国的画

家马斯登·哈特利用轴向的几何形态表现了普罗文斯顿随处可见的船只与航海设备（图1-6）。

（4）自然形态

指在自然法则下形成的各种可视或可触摸的形态。它不随人的意志改变而存在，如高山、树木、瀑布、溪流、石头、花卉等。

（5）偶然形态

不以人的意志为转移的形态，偶然出现的自然或人为的形态，其结果无法控制，比如大地的纹理、高山的山脉、沙漠的纹理、泼洒在地上的水形成的形态等。

（6）不规则形态

不规则形态是指人为创造的自由构成形，可随意地运用各种自由的、徒手的线性构成形态，具有很强的造型特征和鲜明的个性。比如椅子的形态、服装设计的形态、雕塑形态等。

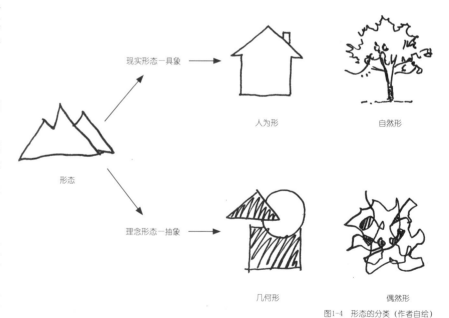

图1-4 形态的分类（作者自绘）

1.3　学习平面形态构成的意义

平面形态是设计的基础，一切造型来源于形态，对于建筑学专业背景的学生，要注重基础造型，特别是审美能力、创造能力、设计能力的提高。平面是立体的基础。要构建立体空间的概念，首先要掌握平面部分的组合关系，建立从二维空间到三维空间思维的转换。

如何使画面具备美感？如何创造美的形式？如何在平面上创造出"有意味的形式"？平面形态构成能够帮助我们去寻找其中的答案。在形形色色的形态中，相互搭配产生联系，便能找到我们想要的形式美。学习平面形态构成的意义主要体现在以下四个方面：

其一，培养审美能力。在学习设计方法的同时，发现生活中的形式美，把我们所观察到的事物，通过抽象的提取过程，再创造出新的具有美感的画面，促使审美能力的提升。

其二，培养创造能力。在点、线、面的构成当中，通过对形态的大小、形状、色彩、肌理、块面的组合关系，充分发挥想象能力，具象形态与抽象形态之间产生无数的变化，有效提升设计思维方式。

其三，提高设计能力。构成是规律性、抽象性和使画面总体布局合理的设计过程。运用点的合理分布、线的节奏变化、面的完美组合以及黑白、色彩的对比，形成不同的空间变化与组合关系，也是设计师必备的基本功。

其四，提升手绘能力。在设计的过程中，需要草图的设计过程，在此过程中，设计师的手绘能力也会得到相应的提高。

图1-5　《我的一个梦》（日）草间弥生（2018年拍摄于上海《草间弥生个展》）

图1-6　《普罗文斯顿》（美）马斯登·哈特利（2018年拍摄于上海博物馆《走向现代主义：美国艺术十八载》展览）

课题任务书（一）

向自然学习 ——无处不在的形态

1. 目的

寻找大自然中的美，培养观察能力、审美能力、构图能力与表现能力。

2. 方法

从不同的角度去观察，寻找不同的角度，突出画面中的点线面元素，形成有序或无序的画面效果。

3. 内容

发现自然中的形态美，用相机、手机拍摄形态，寻找点、线、面元素，以构成形态的方式呈现。分析形态的特点，归纳构图。

4. 要求

每个主题元素至少8张图片，选择4～6张方案，完成正稿作业。

5. 工具

相机、手机等拍摄工具。

6. 成果

将照片打印出来，装裱在A4黑卡纸上，写出简要的创作说明。

课题案例

【设计说明】

本组照片是以植物为对象的一组点线面构成。在拍摄时，尝试了不同的角度，在取景时，捕捉形态的特点，把有序形态组合在一起。

图1-7 《自然中的点线面》（作者自拍）

课题案例

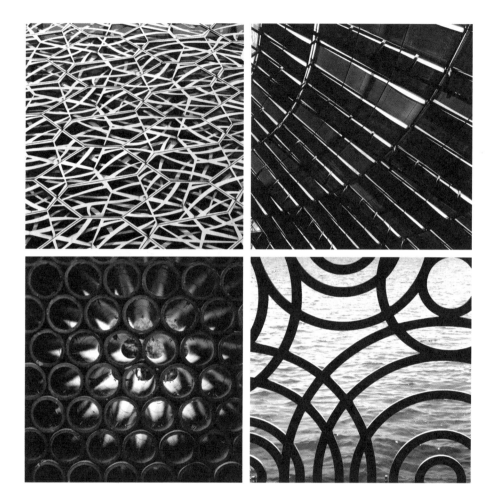

【设计说明】

本组照片是以建筑构建为对象的一组点线面构成。建筑设计中的形态以规律的形式出现，呈现出秩序的美感。构图体现了近似、重复、发射、节奏四种不同的设计构成形式。

图1-8 《建筑中的点线面》（作者自拍）

优秀作业

自然中的点线面

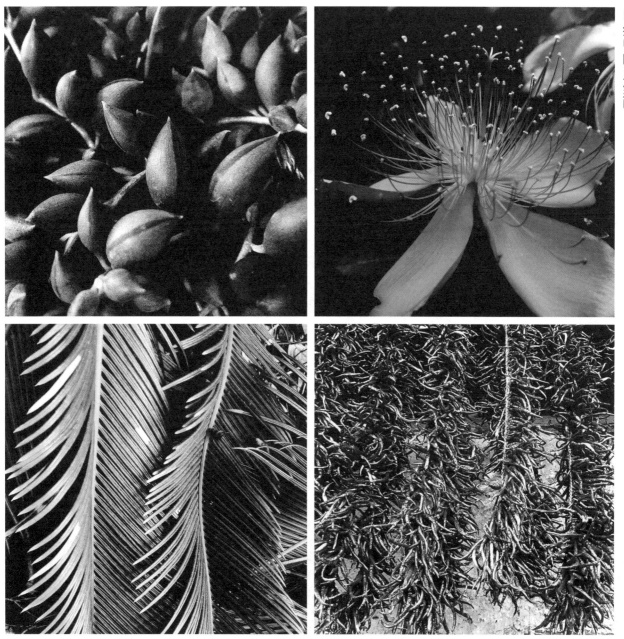

图1-9　《自然中的点线面》(学生作业)

优秀作业

植物中的点线面

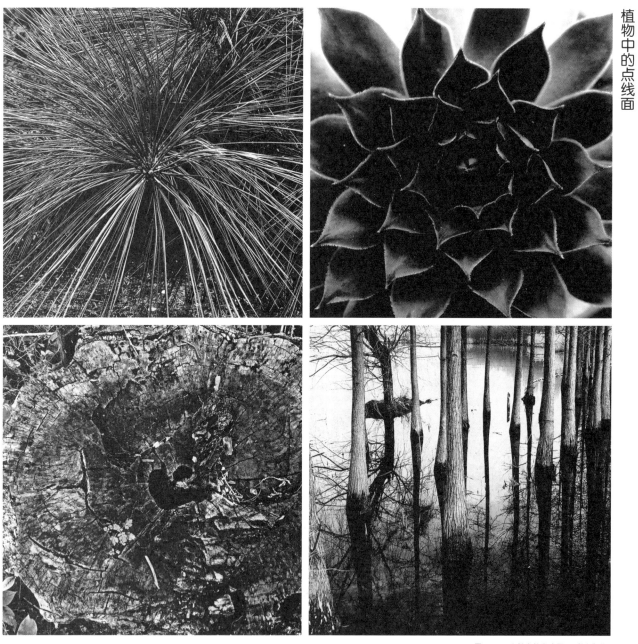

图1-10 《自然中的点线面》(学生作业)

优秀作业

生活中的点线面

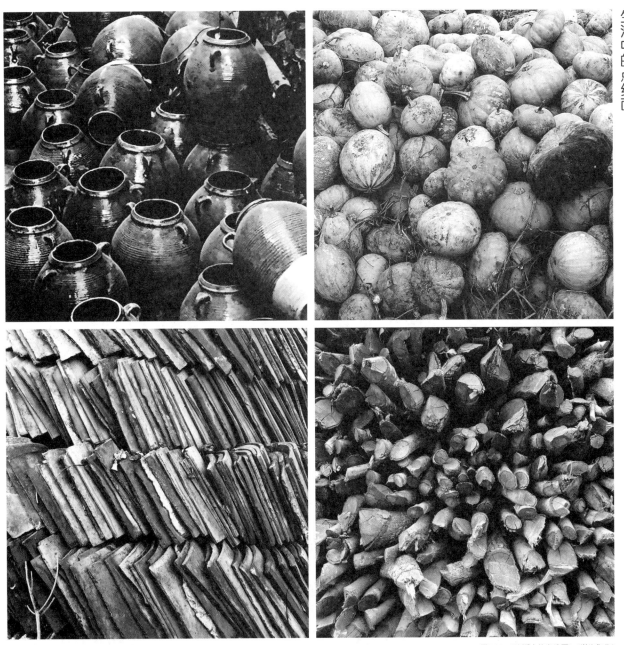

图1-11 《生活中的点线面》（学生作业）

2 构成中的形态元素

构成形态的基本要素是点、线、面。这三大元素看起来非常简单，却是现代设计中必不可少的基础。它们的不同运用与组合，能够产生各种各样的空间视觉形象，决定着平面构成设计的美感。点、线、面之间的联系是密不可分、相互依存的关系。因此深入了解和把握点、线、面的性质与表现力，是创作设计新形态的根本。建筑形式中的形体与空间更是离不开点、线、面这三大基本要素。

2.1 点

1. 有序点的构成

这里主要指点的形状、面积、位置、方向、大小、颜色等诸因素，以规律化的形式排列构成，或相同的重复，或有序的渐变，或近似的排列，或大小的推移等。点在平面的空间内，不同的布局会呈现不同的感受：平静、上升、下沉、运动（图2-1）。

2. 自由点的构成

这里主要指点的形状、面积、位置、大小、颜色等诸因素以自由化、非规律性的形式排列构成，这种构成往往会呈现出丰富的、平面的、空间的、涣散的视觉效果。构图取决于点与点之间空间的关系。日本设计大师草间弥生的作品透出无数点的排列组合，展示了徘徊在平面与空间的视觉效果（图2-2）。

3. 点的质感

点的质感表现为粗糙、光滑、软硬、纹理等。在平面上，可以通过不同的表现技法得以实现，颜料落在表面的自由的点是一种喷绘式点的组合，手工绘制的有形状的点是规律的点的表现，裁剪下来的点是空间上点的组合。这些表现方式决定了点的质感表现（图2-3）。

2.2 线

线，在几何学中它是无形状与面积的。线可以无限延伸，两个面相交于一条直线。在形态学中，线是一个相对的概念，有形状、大小、颜色、面积、位置的区分，它是置身在环境中的。与周边环境相对而言，线以宽度表现出来，线是点移动的轨迹，点的大小决定了线的宽窄。

所有的线型均可还原到两种力量：单力作用和双力作用。单力作用是，当点被某种外驱力往某个方向运动，如此形成了直线。双力作用是，当点受到两股力量同时或者交替作用，形成的平行线或者多维度线。

直线的张力，可以展现无限运动的潜能。"运动的"的一个方面为"张力"，另一个方面为"方向"。

1. 有序的线的构成

这里主要指线在线形、长短、粗细、位置、方向等诸方面因素，以规律化的组合构成，可以是相同线性的重复，可以是有序的长短渐变，可以是直线与曲线的有序组合，可以是有序的线段排列等。建筑结构本身就是有序的线的组合（图2-4）。

图2-1 《点的构成》（学生作业 高鑫）

图2-2 《点》(日) 草间弥生 (2018年拍摄于上海《草间弥生个展》)

图2-3 《点的质感》(学生作业 陈真数)

2. 无序的线的构成

这里主要指线形、长短、粗细、位置、方向等诸方面的因素，以自由化、非规律化的形式排列构成。无序的线往往会呈现出丰富的、对比的、生动且多变的视觉效果。构图取决于线的组合关系，不同的颜色对于线的构成也会形成不同的张力与方向。自然界千姿百态的线形结构随处可见，树的网状线形、植物细胞的线形组织、闪电的光线、动物的血管组织排布，植物的豆子的生根过程就是点到线的变化过程（图2-5）。

3. 线的特点

（1）单线

单线因方向的改变会产生各种感觉。曲线为运动感，水平线为平静感，斜线具有上升感。

（2）双线

粗细一样的双线组合具有平行感，不同粗细的双线并置在一起，粗线为主，细线为辅，从视觉上产生前后空间关系。

（3）复线

复线的排列可以形成块面，有规律的排列可产生明暗变化，视觉上产生空间变化。无序的排列产生不同的视觉效果。

图2-4 《有序线》（学生作业 杨琴琴）

图2-5 《无序线》(学生作业 董素彤)

2.3　面

在几何学中，面是线的移动轨迹。直线平行移动可以形成方形的面。直线旋转移动可以形成圆形的面。直线的一端静止，另一端移动可以形成扇形的面。斜线平行移动可以形成菱形的面。在形态学中，面具有大小、形状、色彩、肌理等造型，同时是形象，即是"形"。在构成中，形即是内容。

1.　线与面的构成

线与面没有明显的界限，线不断地加粗变成了面，它们之间取决于相互之间的比例关系。构成的临界处理可以成为一种设计手段，成为一种特有的表现力（图2-6）。

2.　面与面的构成

它们可以是同一平面的组合关系，也可以是不同空间的组合关系，当它们处在不同的空间，便形成了体。面的构成亦可以是有序的排列关系，亦可以是无序的排列关系。绘画作品《伊利诺伊州枢纽》中，通过平面几何形状的复杂排列表现铁路的概念，强调了面的组合关系来表现物体（图2-7）。

图2-6 《静物》（学生作业 王嘉瑜）

2.4　体

　　体是具有长宽高的形体，是三维画面效果的呈现，是立体空间的造型形态。圆柱、正方体、球体、椎体是自然界最基本的形态原型。体态的不同会产生不同的视觉效果，可分为围合体、半围合、线性体、实体、虚体等，具有强烈的视觉效果。

　　立体形态也称为立体构成，它由二维平面形态进入三维立体空间的构成表现，是维度的实体形态与空间形态的相互构成的表现，是线与线、线与面、面与面的组合关系，是通过体块间的组合关系表现出来的具有艺术、肌理、色彩的构成形式。构成关系表现为有序与无序的组合构成关系（图2-8、图2-9）。也可以通过在二维的平面上绘制光影虚实关系表达画面的空间效果，表现手段更加丰富。绘画作品《绘画》描绘的是一组静物，画家利用把桌面上的尺、稻草、玻璃、帆布抽象为立体的几何形态，整个画面空间感强烈（图2-10）。如图2-11为勒·柯布西耶手绘草图，不同建筑的立体构成关系，从平面到立体的过程变化。如图2-12为学生作业，通过线与面的组合形成立体形态的关系变化。

图2-7　《伊利诺伊州枢纽》（美）乔治·约斯莫维奇（2018年拍摄于上海博物馆《走向现代主义：美国艺术十八载》展览）

图2-8　《点线面立体构成》（作者自制）

图2-9 《面的立体构成》(学生作业)

图2-10 《绘画》(美)帕特里克·亨利·布鲁斯 (2018年拍摄于
上海博物馆《走向现代主义：美国艺术十八载》展览)

图2-11 《建筑草图》（法）勒·柯布西耶（2005年《勒·柯布西耶全集》
配图．中国建筑工业出版社）

图2-12 《体的构成》（学生作业 张姝）

课题任务书（二）

点线面元素 ——多变的形态

1．目的

此部分是点线面基本元素的拓展练习，巩固基本元素的概念，理解点线面与形态之间的关系。在组织画面的构思中更进一步了解点线面在美学上的意义。

2．方法

收集生活中的物体，作为创作构成主题，做相应的点线面拓展设计。在这个练习中，我们可以用专心的态度来研究一个物件的结构，改变常规模式，探索形式的组合变化。通过提取形态元素，寻找构成组织关系，按照规律与非规律的组合方式重新排列出所需的画面。

3．内容

形态点、线、面、拓展（点线面综合表达画面）练习。

4．要求

（1）不限定材料。

（2）小本子上勾画草图。

每项法则至少有四种草图方案，选其中一种方案，完成正稿作业（保留设计过程，草图方案画在速写本上）。

5．工具

毛笔、勾线笔、水粉笔、鸭嘴笔、黑颜料、黑卡纸、白卡纸、速写本等。

6．成果

制作一张4开大小的作业，写简要的文字说明。

课题案例

【学生设计思路】

有序点与无序的点。

设计不同形态的点的构成，不同的材料、不同的质感呈现不同的效果。

手法：拼贴、手绘、喷绘、裁剪。

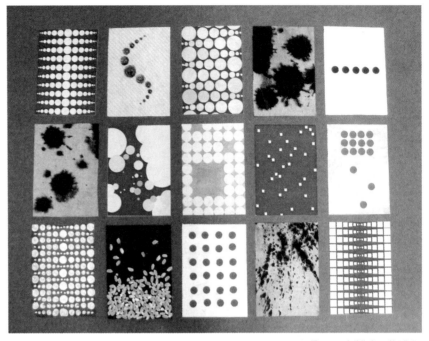

图2-13　《点的构成》（学生作业）

【点评】

学生通过对点的多种形态做了不同的排列组合变化，体验了点在构成中所产生的节奏感与韵律感。作业中，学生尝试了不同的材料技法，体现了不同的视觉审美形态。

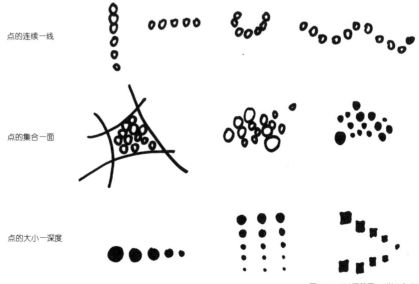

点的连续—线

点的集合—面

点的大小—深度

图2-14　《过程草图》（学生作业）

课题案例

点的构成

线的构成

图2-15 《点线面的构成》(学生作业)

【点评】

作业采用米作为原材料
来表现点线面的组合构成,
运用拼贴的手法。排列组合
很好地体现了画面的疏密、
虚实关系。

面的构成

图2-16 《过程草图》(学生作业)

课题案例

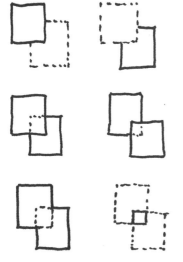

面与面的关系

面的构成

图2-17 《过程草图》(学生作业)

【点评】

作业以块面材料拼贴的方式展开，突出以面为主的组合，使面与面之间产生空间层次感。

图2-18 《面的构成》(学生作业)

优秀作业

图2-19《点线面拓展》（学生作业）

优秀作业

图2-20 《点线面拓展》(学生作业)

3 构成中的形式美法则

3.1 构成中的形式美法则

在大自然当中，呈现着不同的组合方式，这些大多存在于形式之中，这不仅表现在二维的形式，三维的形式中也同样存在。构成中的形式美可分为自然形式与抽象形式。

1. 对称与均衡

古希腊美学家曾指出："身体美确实在于各部分之间的比例对称。"对称与均齐，是事物中相同或相似形式之间相对称的组合关系所构成的均衡。有左右对称和上下对称等表现，基本形式分为完全对称和相似对称两种。完全对称是指以轴线为中心两边的图形完全一样；相似对称是指对称的图形有部分具有相似形态的组合关系。

在构成上的表现形式为点对称与轴对称，点对称是以点为中心，向内或向外的图形重复关系；轴对称是以一条轴线为中心，上下、左右图形的重复关系。对称呈现了整齐的画面效果，但在某种程度上会产生呆板的视觉效果。

均衡原指力学上的平衡状态，这里主要指画面中的图形与色彩在面积大小、轻重、空间上的视觉平衡，它更注重心理上的视觉体验。在建筑设计中，从平面到立面，均衡的构图方式并不少见。澳大利亚悉尼歌剧院，该建筑的屋顶结构，保持了均衡的特点。在绘画表现中，画面的均衡构图是常见的一种表现形式（图3-1）。

2. 变化与统一

变化是形式美的基本法则，是对形式中对称、平衡、整齐、对比、比例、虚实、主宾、节奏等规律的概括。"多样"是丰富的事物运动发展产生的结果，是变化规律的体现。

"统一"则是同化性质运动的结果，是同一规律的体现。变化主要表现在大小、形状、颜色、高低、冷暖、深浅等方面的对比，是多样化的形式构成要素，统一来自于大自然秩序美，在变化中寻找有规律的排列组合形式。欧文·琼斯的手稿正体现了有机的自然界变化与统一的规律（图3-2）。

图3-1 《画作第50号》（美）马斯登·哈里特（2018年拍摄于上海博物馆《走向现代主义：美国艺术十八载》展览）

3. 节奏与韵律

节奏是音乐中的术语。音响运动的轻重缓急形成节奏，以此延伸为形态诸要素的周期性反复，也是数学比例的一种体现。自然中有节奏的鸟鸣声，是一种富有节奏的现象。打击乐的节奏丰富而多变，给人以某种强烈的节奏感。在设计中一些序列的造型装饰元素也是一种节奏的体现。

韵律的表现是表达动态的构成方法之一，在同一要素周期性反复出现时，会形成运动感，这是一种人的心理活动，心理学称之为"节奏知觉"。韵律的表现使画面充满生机，韵律在音乐中是运用时间的间隔使声音强弱或高低有规律地反复，音乐符号的高低起伏，形成优美的旋律，从而造成韵律感。在生活中，有节奏的跑步、呼吸、心跳都是有规律的活动。在绘画中，同样需要这种规律的排列组合关系，画面表现得更为生动、有活力。俄国画家瓦西里·康定斯基于1913年创作的《构图7号》，表现了一支音乐狂想曲，作品中用了大面积的点线面色块穿插在一起，通过重复与变化的构图关系，使画面充满韵律感，调和成美妙的交响乐，正是节奏与韵律的体现（图3-3）。

图3-2 《叶子图案》欧文·琼斯
（2015年《秩序感——装饰艺术的心理学研究》配图. 广西美术出版社）

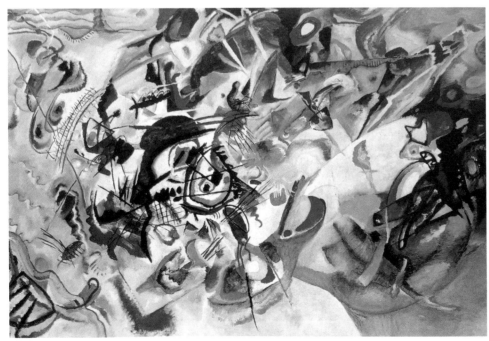

图3-3 《构图7号》（俄）瓦西里·康定斯基
（1997年《特列恰科夫国家画廊藏画》配图. 山东美术出版社）

4. 对比与调和

对比是指把艺术作品中所描绘的事物和对象的性质（形状、面积、色彩、大小、位置、方向、肌理等）及性格方面的对立因素十分突出地表现出来。

在造型艺术作品中，和谐是以形、色等诸方面体现出来。在具体运用中，画面的元素出现的种类越少、越接近（包括形状、大小、方向、色彩、肌理等），呈现的和谐性会越大。

克里姆特的作品《拥抱》，他的作品当中出现了多种对比元素，方圆对比、曲直对比、刚柔对比，创造了令人难忘的形象，在造型语言上不会显得突兀，通过图形间的重复与大小的变化结合在一起，色彩的层次变化起到了调和作用（图3-4）。

5. 尺度与比例

尺度与比例指事物整体以及局部与局部之间的关系，同时彼此之间包含着匀称性、一定的对比，是和谐的一种表现。比如：黄金比是法国建筑家柯尔毕塞根据人体结构的比例与数学原理创立了黄金比，也称黄金分割，其数学公式为短边：长边=长边：长短两边之和，以数学计算其短边与长边之比是1:1.618。他常常被人们用在绘画的构图中，在一幅作品的主体位置，通常是黄金分割的比例尺度在起作用。蒙德里安的作品《红黄蓝》，作品中透出比例关系，方格子线条与简洁的红黄蓝色块形成鲜明的对比，构图里的重复不失呆板（图3-5）。

图3-4 《拥抱》(奥地利) 克里姆特 (2010年《克里姆特·肖像》配图. 广西美术出版社)

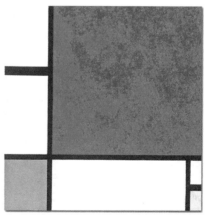

图3-5 《红黄蓝》(荷兰) 彼埃·蒙德里安 (百度图片)

3.2　基本表现形式

1. 骨骼

（1）骨骼的概念

骨骼就如人体的骨架支撑着人的全身，它是指支撑形象的内在支干、构架，它决定了图形在空间中的格式与表现。骨骼是基本形的创造、构成与编排带有一种管辖方式，这种管辖方式叫作骨骼。

（2）骨骼的分类

①显性骨骼是骨骼的形状可以清晰可见，形态与骨骼的关系同时出现在构图当中。

②隐性骨骼是隐藏在形态中，但起到分割画面中形态的作用。

2. 形态之间的关系

（1）分离是指形态与形态之间不接触，有一定的距离，互不干涉对方。

（2）相遇是指形态与形态之间的边缘相互接触，正好是相切的关系。

（3）覆叠是一个形态覆盖在另一形态之上，产生上下的、前后的空间关系。

（4）差叠是指形态与形态之间的交叠，产生新的共享形态。

（5）减缺是指一个形态覆盖在另一个形态之上，覆盖的地方被剪掉。

（6）相融是指形态与形态之间包括交叠的部分，产生的一个新的大形态。

（7）透叠是形态与形态有透明的交叠关系，相交叠的形态为透明的形态。

（8）重叠是指形态与形态相互重合的新形态（图3-6）。

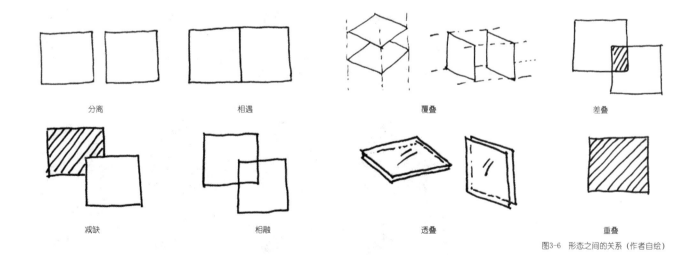

分离　　相遇　　覆叠　　差叠

减缺　　相融　　透叠　　重叠

图3-6　形态之间的关系（作者自绘）

3. 表现形式

（1）重复

重复是指在同一视觉空间中，以相同的基本形（图形、大小、方向、色彩、肌理等因素相同）出现两次或两次以上的空间构成。重复这种构成形式来源于生活中的重复现象。建筑空间类型，包含有重复的要素，比如门窗的重复、廊道的重复、梁柱分割空间的重复等。建筑室内装饰类型比如装饰材料模数的划分，大多都是以重复构成的形式出现。装饰墙面造型的设计常常以重复构成的表达方式。包装设计中常常出现重复的图形，突出主体部分。服装花卉图案的表现手法，不断重复出现，增强视觉效果。构成形式包括基本形态的重复形态与骨骼的重复构成，重复形态是不断地重复某一形态，形成有序或无序的一种图形序列关系。可以是大小重复、方向重复、近似重复、颜色重复等（图3-7）。骨骼重复是设计骨骼的重复构成形式，是各种形态重复的表现形式（图3-8）。安迪·沃霍尔的《丝网印刷》作品就是重复形式的典范（图3-9）。

图3-7 重复形态（作者自绘）

图3-8 骨骼重复（作者自绘）

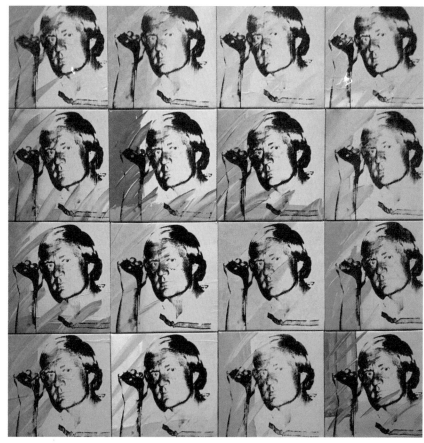

图3-9 《丝网印制》（美）安迪·沃霍尔（2019年拍于上海宝龙美术馆《西方绘画500年——东京富士美术馆藏品》展览）

（2）近似

在生活中常常出现相似形态，两个完全相同的形态是不多见的，近似是在形状、大小、色彩、肌理等方面有着共同的特征，它表现了在统一中呈现生动变化的效果。

大自然界中有很多近似的现象，比如水果切开后的形状、花瓣的颜色、动物身上的纹理、贝壳的形态等。近似的程度可大可小，如果近似程度大，就产生重复之感；反之，近似的程度小会破坏统一感，失去近似的意义。总之要让人感觉到，近似的形态之间是一种同族类的关系。构成形式包括形状近似和骨骼近似，形状近似是形态结构较为接近的序列组合关系（图3-10）。骨骼近似是设计骨骼形式与空间形态极为接近的排列组合关系（图3-11）。学生作品《多边形》的近似（图3-12）。

图3-11 骨骼近似（作者自绘）

图3-10 近似形态（作者自绘）

图3-12 《近似形》（学生作品）

（3）渐变

渐变是一个描述自然发展规律的科学用语，是一种量变，指事物的逐渐不显著的变化，是数量的而非本质的变化，是质变的准备阶段和基础。渐变是指基本形有规律的变动，是韵律的一种表达形式。

渐变使人产生韵律感。在生活中有很多例子，如物体由大到小的排列方式，划桨在水里划过的波痕，泛起规律的水波纹，排队时由低到高的排列方式等。在建筑设计中，我们也经常会看到渐变的装饰元素，例如苏州虎丘塔建筑外立面的由

大到小的渐变形态，既满足了渐变的韵律感，又有结构稳定的要求。

渐变形态包括形状渐变、大小渐变、位置渐变、骨骼渐变等。形状渐变是一个形态到另一个形态的抽象演变过程。大小渐变是图形由大到小或由小到大的演变过程。位置渐变是形态在一定的空间内，有规律地移动，产生规律多变的视觉效果（图3-13）。骨骼渐变是设计骨骼空间有规律的划分过程（图3-14）。将渐变骨骼作为画面的主体，形成有序的节奏变化（图3-15）。

图3-13 渐变形态（作者自绘）

图3-14 骨骼渐变（作者自绘）

图3-15 《渐变形态》（学生作业 刘海涛）

（4）发射

发射也是一种常见的自然形状，是中心点向外或向内的聚集过程，能产生动感富有节奏的视觉效果。

生活中常见的形态有鲜花的结构、水花四射的状态、太阳四射的光芒，都是发射状的形态，发射具有方向性，可以是向心发射、离心发射或多心发射，取决于发射点的位置关系（图3-16）。向心发射是不同位置的形态往中心点聚集的过程。离心式发射是形态由中心点向四周的位置扩散的过程。多心式发射是多个发射点同时发射的形态组合过程，形态之间产生叠加的层次，产生丰富的视觉效果（图3-17）。学生作品的形式是以发射为基本构图方式（图3-18）。

图3-16 发射方式（作者自绘）

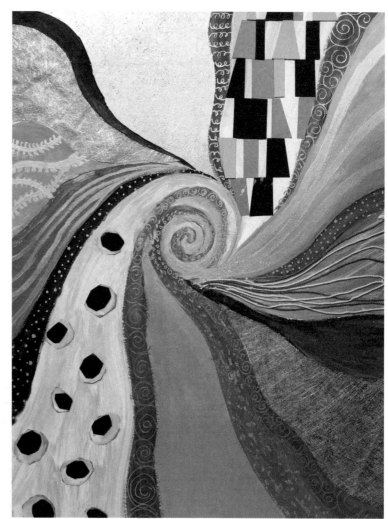

图3-17 发射骨骼（作者自绘）

图3-18 《发射形态》（学生作品 施沁怡）

（5）特异

特异是指构成形态在有秩序的环境下，有意违反秩序，突出少数或个别的形态，打破原有的构成规律。比如重复、近似、渐变、发射等有规律的构成。特异是为了突出重点，从而达到突出主题元素的目的。特异效果是从比较中得来的，这种对比关系形成的视觉焦点，可打破单调的画面视觉效果。

特异构成包括方向特异、色彩特异、大小特异、位置特异、形状特异、骨骼特异等。方向特异是指某种形态元素在顺序的排列组合中逆向的排列组合关系。色彩特异是同一色系中，部分色彩与其形成对比的组合关系。大小特异是指在有序的形态组合中，其中的形态夸张的变大或变小的组合。位置特异是空间的位置关系变动，以达到特殊的视觉效果。形状特异是在有序的形态组合中，出现夸张的形态元素（图3-19）。骨骼特异是指骨骼的空间组合在位置及方向上的突然变化（图3-20）。学生作品中采用颜色特异的表现形式（图3-21）。

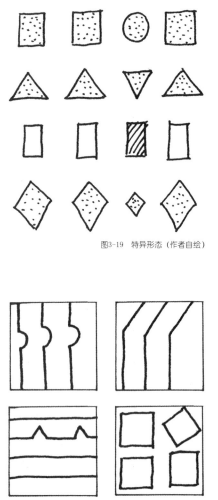

图3-19 特异形态（作者自绘）

图3-20 骨骼特异（作者自绘）

图3-21 《特异形态》（学生作品 刘依芸）

（6）密集

密集是基本形在整个构图中形态的自由布局，有序或无序的、集中或分散的排列方式，形态疏密有规律的变化。最密的地方常常成为整个构图的视觉焦点，是画面中的重点，也是要强调的部分，像磁场的引力一样。密集也是对比的一种表现方式，利用基本形数量排列的多少，产生疏密、虚实、松紧的对比效果，密集的位置可以叠加在一起，产生多变的层次。

密集形式包括点的密集、线的密集与面的密集。点的密集在构图中，基本形态汇聚在某个焦点的位置上，基本形态在组织排列上都趋向于这个密集点，越接近此点则越密，越远离此点则越疏。线的密集是在构图中基本形态向此线的位置上密集，在线的位置形成视觉焦点，离线越近则越密，离线越远则基本形越疏。面的密集是点的密集的延续，排布的基本形态以块面的形式存在。同理，也是越接近面的位置基本形态越密，反之则基本形态越疏（图3-22）。点的密集具有方向性，方向决定了密集的位置（图3-23）。学生作业利用块面的密集组合画面关系（图3-24）。

图3-22 密集形式（作者自绘）　　　　　图3-23 密集方向（作者自绘）

图3-24 《密集形态》（学生作业 杨青婧）

（7）图底

图与底是一种在对比、衬托之中产生出来的图与图之间的关系，即是图与背景的关系。静物台上的静物与衬布的关系、鲜花与绿叶的关系、建筑平面图中建筑与环境的关系等，都反映出了一种对比与衬托的关系。

图与底的关系是密不可分的，图与底都是相互存在、相互影响的关系，缺少任何一个块面，图与底的关系将不成立。荷兰画家埃舍尔的作品，图与底都是以蛙的形态出现（图3-25）。学生作业中将黑白形态联系在一起，形成相互依存的关系（图3-26）。

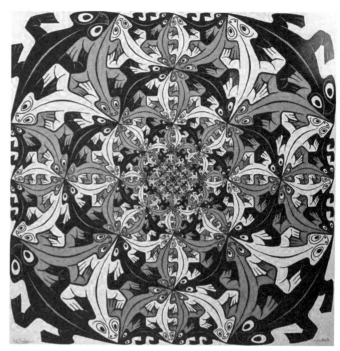

图3-25 《越来越小》（荷兰）莫里茨·科内利斯·埃舍尔（百度图片）

图3-26 《构件》（学生作品 乔泽凯）

（8）打散

打散构成是一种分解组合的构成方法，就是把一个完整的东西，分为各个部分、单位，然后根据一定构成原则重新组合。这种构成方法有利于抓住事物的内部结构及特征，从不同的角度去观察、解剖事物，从而从一个具象的形态中提炼出抽象的成分，用这些抽象的成分再组成一个新的形态，产生新的美感。在立体主义绘画中，大量运用了这种手法。学生作业是在生活中寻找形态，解构重组，构成新的构成画面（图3-27、图3-28）。

图3-27　《打散》（学生作业　顾晨昊）

图3-28　《打散》（学生作业　陈坤）

课题任务书（三）

形式美表现 ——有序与无序

1．目的

此部分是形式美法则的训练，形式美包括对称与均衡、变化与统一、节奏与韵律、对比与调和、尺度与比例，通过最基本的表现形式表达出来。培养对美的规律的认知与把握，利用这些原理，通过一定的艺术表现，表达作品中的形式美。

2．方法

收集生活中的物体，作为创作构成形式的基本元素，利用基本构成与表现方式做组合变形，寻找画面的有序与无序的形式美。

（1）确定渐变、重复、近似、发射、密集、图底、打散等表现形式。

（2）通过生活中的元素进行设计图形。

（3）重新塑造设计构成，完成作品。

3．内容

渐变、重复、近似、发射、特异、密集、图底、打散等，任选其中四种不同的表现形式。

4．要求

（1）表现形式不限。

（2）画在白卡纸上，以黑白为主。

（3）小本子上勾画草图。

每项法则至少有四种草图方案，选其中一种方案，完成正稿作业（保留设计过程，草图方案画在速写本上）。

5．工具

毛笔、勾线笔、水粉笔、鸭嘴笔、黑颜料、黑卡纸、白卡纸、速写本等。

6．成果

15cm×15cm，装裱在4K卡纸上。

课题案例

【设计说明】

以生活元素为原形提取形态，分别以树叶、人物动态剪影、橙子、自行车为设计元素展开主题创作。

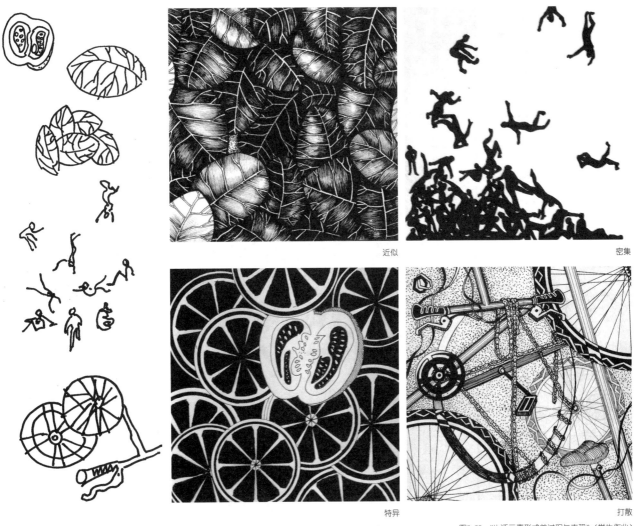

近似

密集

特异

打散

图3-29　《生活元素形式美过程与表现》（学生作业）

课题案例

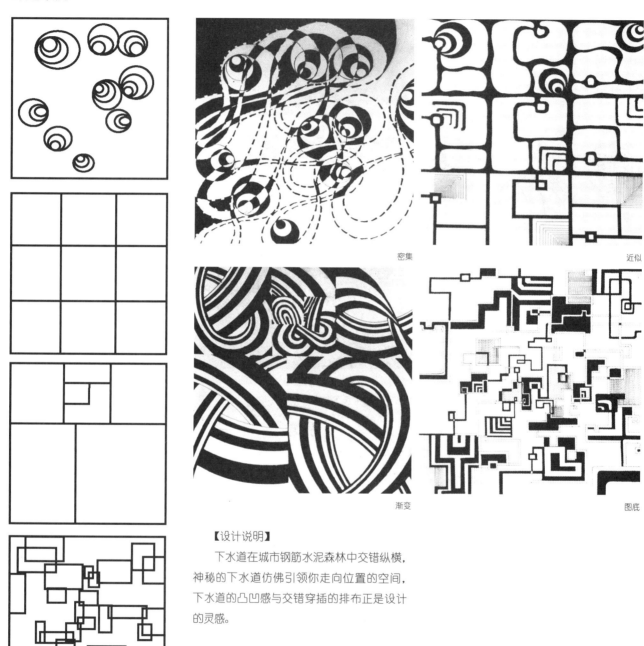

密集

近似

渐变

图底

【设计说明】

　　下水道在城市钢筋水泥森林中交错纵横，神秘的下水道仿佛引领你走向位置的空间，下水道的凸凹感与交错穿插的排布正是设计的灵感。

图3-30 《主题元素形式美过程与表现》(学生作业 宁镜蓉)

课题案例

发射

密集

渐变

重复

【设计说明】

本组作业的思路是利用一些技法表现画面，通过各种技法的表现来达到所需的形式美感。利用拼贴、泼墨等表现方式，使画面增加趣味感与新鲜感。

图3-31 《自由形式美过程与表现》(学生作业)

优秀作业

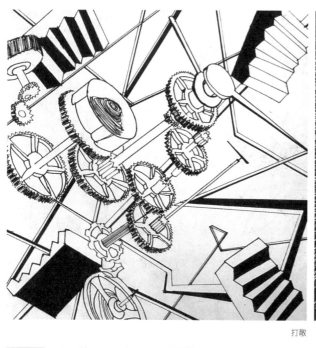

打散

发射

近似

渐变

图3-32 《形式美表现》(学生作业)

优秀作业

密集

发射

重复

近似

图3-33 《形式美表现》(学生作业)

优秀作业

重复

渐变

近似

发射

图3-34 《线形形式美表现》（学生作业）

优秀作业

图3-35　《主题形式美表现》（学生作业）

4 构成综合表达

4.1 形态构成的设计方法与过程

1. 确立形态的方法

(1) 观察想象

正常视域观察是指在一定的视线范围内所看到的对象，不需要借助于其他的方法，比如我们观察一组水果静物，表皮或形状是可以通过直观察觉的，但是内部的颗粒或是背面的以及被遮挡的部分是看不见的。

(2) 超视域观察

超视域观察是指非正常视域以外的观察方法。在日常生活中，我们可以借助外在的某些因素观察对象，会收到意想不到的画面效果。

(3) 整体观察

整体观察是指宏观地把握物体的结构造型。整体观察对象有助于把握整体形象特点，有助于比例结构的描绘，有助于造型能力的完整塑造。

(4) 局部观察

局部观察是指剖开整体结构，突出局部视角的形态结构。局部观察对象有助于细部结构的深入刻画，有助于夸张结构特点，有助于表皮的结构细节塑造。

(5) 单视点观察

单视点观察就是采用单一的角度观察对象。通常可以用一点透视的立体的表现方法呈现画面。

(6) 多视点观察

多视点观察是指对观察对象从上下左右360度进行观察，每一个角度都会产生不同的视觉结构特点。立体主义的表现手法就是通过多视点的表达方式呈现画面。

(7) 摄影捕捉法

通过摄影的方式获得所需要的形态元素，在拍摄的过程中，通过摄影技术的手段，在光影之间，寻找新的灵感与创意形态。

(8) 分类归纳法

通过对事物的归类，寻找近似的特点，组织排列在一起，形成多变的视觉效果。

(9) 兴趣优先法

在设计形态的过程中，我们寻找感兴趣的事物，也是非常重要的方法。根据兴趣选择要捕捉的对象，有助于深入研究其细节变化。

2. 分析形态的方法

(1) 外部形态分析

对物体的外轮廓结构造型研究，通过不同的观察视角，产生不同的结构特点，利用简化烦琐线条的方式抽象出来的过程。

(2) 内部形态分析

对物体进行解剖分析，内部结构存在着多样的形态，通过夸大其形态结构特点表现出来的抽象形态。

(3) 比例分析

比例是长宽高之间的关系，造型的比例广泛运用在建筑设计当中，希腊柱式充满了比例间的关系，富有视觉美感。对于组合形态，可以考虑比例之间的关系，通过放大与缩小，产生不同的视觉效果。

(4) 表皮肌理分析

不同的事物有着不同的材质，如粗糙、光滑，材质本身的结构纹理是丰富多样的，它可以体现元素的个性化表现，通过夸张表皮结构特点来进一步丰富其形态。

(5) 动态分析

动态是物体的运动状态，瞬间捕捉到势态元素进行组织排列，形成有意思的形态过程。

3. 呈现形态的方法

(1) 写实

自然形态的结构、表皮肌理，本身就是一种设计美感。通过提取实际的外在形态，做相应的线、面组合，依据一定的比例关系得以实现。写实技法是要求描绘对象时，造型结构与透视比例准确，结构表现严谨。古典主义画派常以写实技法来描绘场景。

(2) 抽象

康定斯基讲过："抽象是从物象形态的客观限制中独立出来理解艺术。"抽象是通过分析与综合的途径，运用概念在人脑中再现对象的质和本质的方法，是形态再现的思维表达，抽象表现出的形态具有象征意义。抽象表现是提取形态的重要手段，是再组合与再创作的过程，是抽象主义表现画家常用的一种表现手法。

(3) 简化

简化是把复杂形态简单化的过程。当形态过于繁杂，为了突出主题，与各方面元素结合，可以省略成简单形态的过程。可以利用减法原则进行有规律的删减形态，画面简洁，具有构成感，同时也是构成主义的惯用表现手法。康定斯基的

《光》就是简化内容，用几何图形来表现画面特点。

（4）繁杂

包尔·克利讲过："所有复杂的有机形态都是从简单的基本形态演变过来的。如果要掌握复杂的自然形态就要了解其形成过程。比如花的生长过程，可以启发对自然形态的了解。"复杂的过程演变正是我们要变现的过程，也是形态细节的重要表现部分。可以利用加法原则进行形态的重复叠加，取得丰富的画面效果。

4. 形态表现过程

（1）绘制草图

草图设计阶段主要是把原先观察到的对象描绘在速写本上，确定所需的各个形态，通过构成的形式美法则进行构思。草图阶段可以使用不同的表现方式，可以直接用铅笔、钢笔等工具勾勒画面，这个过程同时也是思维过程的表达。

（2）确定构图

构图是组合画面的一个过程，首先要考虑到构成方式，形态与构成相互组合，形成具有形式美的构图画面，利用解构重组等不同的构成方法，组合千变万化的画面效果。表现可通过夸张的形态、光影的变化、质感的变化等，是形式再创造的过程。

（3）表现方式

表现方式可以采用综合材料做各种尝试，可以通过平涂、点绘、勾线、刮刻、材料肌理等方式进行画面的细节深入，丰富画面效果。

4.2　拓展思维想象的方法

1. 主题元素的提取

所有的艺术形式都基于自然中的原型。我们所绘画的对象要从大自然中寻找形态，无论是有机形态与无机形态。假定一个机械设计成品，它的原型来源于自然，那我们先要把这种形态通过观察在画面中呈现出来，这个过程不单单是在纸面上呈现的过程，其实是观察理解每个角度形态的一个过程，是全方位、多视角地深入理解造型的一个过程。这种立体的观察方式有助于理解对象从外到内的组织结构，对复杂形体有过程性的认识，从而提升造型能力。

2. 设计思维的实现

设计思维的培养是多重角度的开发想象过程。我们把它分为横向思维、纵向思维与立体思维的三种过程。横向思维主要是直观的对象认知思考表达的过程，其实就是我们传统的表象思维过程。纵向思维是将设计对象与其内涵结合，进行再创造。立体思维是设计者要从平面感知到立体的组合空间想象，再到平面感知的一个循环过程，也是建筑设计师必须具备的设计空间思维能力。

3. 设计感知的培养

传统的观察方式记录描绘对象就是单纯客观的记录眼睛所看到景象。如果把审美情趣集中到抽象的形式表达上，做点线面的构成表达，会得到一张形式强烈的全新画面。用新的角度去诠释所观察到的景象，可以获得丰富的视觉体验。

4. 抽象情感的表现

尝试使用各种材料表达情感，任何材料都有不同的质感，利用材料介质表达对画面的感受与想象。激发对主题的感知与情感的表达，利用不同的工具结合技法做涂鸦表现，用最单纯的表现去演绎抽象情感。

4.3　构成的肌理表现技法

肌理又称质感，是作品通过点、线、面、色彩、肌理等基本构成元素组合而成的某种形式之间的关系。由于物体本身的材料，以及表面的组织、排列、构造等各不相同，因而产生不同的感觉。

人们对肌理的感受一般是以触觉为基础的，同时也会在视觉上感到质地的变化。肌理分为触觉肌理和视觉肌理，触觉肌理是质地给人的一种直观感受，用手可以触摸到，而视觉肌理则留在眼睛的感觉上。在构成中加入材料肌理，有助于丰富画面的视觉效果，突出质感，增加画面的感染力。

1. 平涂法

平涂是塑造块面的一种基本手法，一般根据画面的色块分割，用笔将颜色（如水粉、水彩、马克笔等）平涂其中。画面构成效果平静，直观，可以突出画面的图形感。

2. 刮刻法

通常在不同的材料上用工具进行刻、

刺、刮的画面效果，材料一般选用木板、卡纸、KT板等具有厚度的画材。此材料的画面通过刮刻会出现凸凹纹理的效果，增强画面的立体感。

3. 拓印法

拓印即用带有肌理的材料作为拓印的介质，拓在纸张上的画面效果。可以用纸板剪出需要的形态，把形态周边进行遮挡，拓出所需要的形态，拓印也可以层层叠加，增加画面的层次感与肌理感。

4. 拼贴法

拼贴是一种常见的构成组合形式，可以通过报纸、杂志上特有的颜色和图案，重新组织画面，包括一些特有的线性材料、块面材料，都可以用拼贴的形式，丰富其画面效果，是构成中常见的一种表现形式。

5. 点绘法

点绘是一种用不同大小或形状的点来描绘图形、空间的技法。如使用钢笔、马克笔、针管笔、直线笔、毛笔等描绘的规则性的点，也可采用干枯的油画笔、海绵等描绘的多样化、不规则性的点来表现。

6. 构线法

构线是一种用不同线形在粗细、长短和角度、疏密的变化上来描绘图形、空间的技法。线形用来分割块面，区分画面的层次感。

7. 晕染法

晕染是一种传统的绘画技法，通过水的稀稠度调和颜料在纸张上晕染，色彩从浅到深或从深到浅的渲染表现。也可追求色相由冷到暖或由暖到冷的自然过渡变化，以此来塑造和表现图形空间。这种表现技法通常用水彩颜料来表现。

8. 吸附法

吸附法主要用墨汁、水彩等水性或油性颜料滴入水中，依附运动的水纹在水中渗开的过程，然后用吸水性强的宣纸、纸巾附之，颜料自然附着在纸张上，会出现多变的形态效果，形态不可控，属于偶发形态。

9. 排水法

排水法指利用油性与水性颜料的油水互排性，先用油性或蜡性的颜料在纸上画出所要的图形或块面，然后再全部涂上水性颜料，水性颜料会自然地流在原来的空白处（图4-1）。

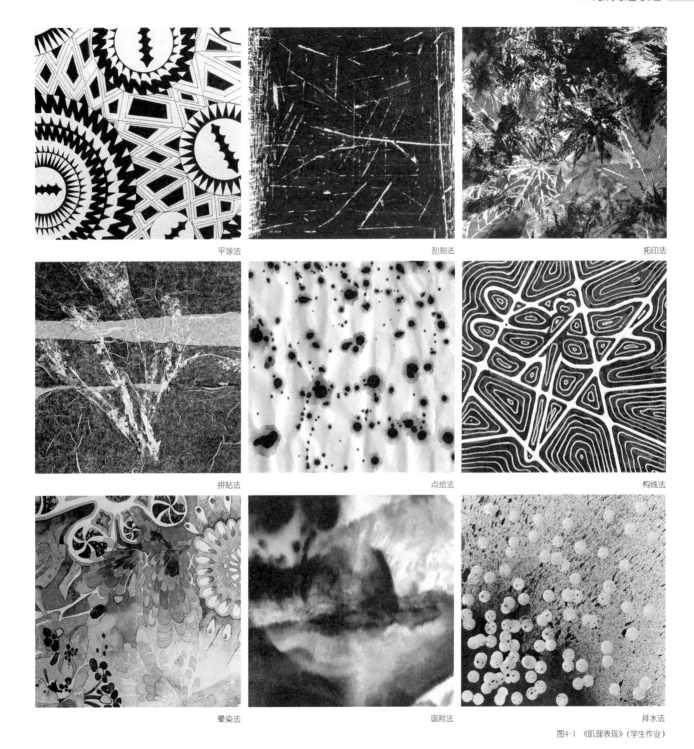

平涂法　　　　　　　　　　　刮刻法　　　　　　　　　　　拓印法

拼贴法　　　　　　　　　　　点绘法　　　　　　　　　　　构线法

晕染法　　　　　　　　　　　吸附法　　　　　　　　　　　排水法

图4-1　《肌理表现》（学生作业）

10. 笔触法

笔触是笔在纸面上的各种表现，使用各种材质的笔（圆头、方头、扁头等）在光滑或粗糙的画面介质上，采用刷、喷、甩、弹、擦、刮等手段，来强化笔触，体现画面不同的质感效果。

11. 堆积法

堆积用厚而干的颜料进行块面的推挤塑造，在颜料中可加入乳胶，使其形成凸凹感，具有浮雕的画面效果，接近于油画色彩推叠的画面效果。

12. 揉纸法

揉纸法是将不同纹理的纸拧、捏、揉出所需的纹理，再将纸展开，贴在平整的表面，涂上颜色的过程。涂色的过程可以反复涂画多层不同的色彩，表现出痕迹的自然纹理。

13. 熏烧法

熏烧法用烟火熏烤纸边，追求随意多变或缺损的外形，也可用烟熏纸的表面，以获得烟熏留下的灰色痕迹。通过这种偶发形态元素，重新组织画面的排列方式，形成独特的画面肌理（图4-2）。

总之，肌理表现可以多种方式穿插在一起，综合各种表现手法，使画面达到和谐统一的效果，如图4-3、图4-4所示。

笔触法　　　　　　　　　　　　　　堆积法

揉纸法　　　　　　　　　　　　　　熏烧法

图4-2 《肌理表现》（学生作业）

图4-4 《综合肌理》(学生作业 李佼洋)

图4-3 《刮刻综合肌理》(学生作业 宋胡霞)

课题任务书（四）

生活中的元素 ——自然形态拓展

1. 目的

世界万事万物为形态元素的提取提供了无穷的资源，大到星际天体，小至细胞结构等。本课题是利用生活中出现的自然物件进行采集与凝练的拓展练习，如植物、动物等物体，通过此课题的练习，培养学生平面形态设计的综合能力。

2. 方法

（1）发现剖析元素：选择生活中的元素进行点线面变形拓展。

（2）锤炼后的元素进行形式拓展，利用平面构成的训练方法，如渐变、打散、密集等方法完成。

3. 内容

要求完成两张作品，第一张包括元素照片、设计说明、元素的演变过程、点、线、面的拓展草图或小图；第二张为拓展正稿。

4. 要求

注意文字与版面的编排，组合简洁美观，表现技法不限。

5. 工具

材料不限，胶水、颜料、卡纸等。

6. 成果

小作业与大作业两张，尺寸不限。

课题案例

【学生设计思路】

一、自然形态主题——蜗牛

1. 确定主题

选定蜗牛这一生活中常见的动物作为研究对象。蜗牛常被用作观察的软体动物。在这一小小的动物之中有许多大智慧，且品种多样，形态在统一之中又各具特色。

2. 设计想法

研究对象选择蜗牛，蜗牛作为自然界中常见的动物，其身上有许多可提取的元素。针对蜗牛的元素，主要分为三个部分：蜗牛壳，软体部分，爬行分泌的黏性液体。除了蜗牛本身形态元素之外，蜗牛所处的自然环境也可作为设计原型，如树叶、枝干等。形象元素简化为点、线、面等基础元素，运用重复、近似、渐变、发射、密集等手法进行组合，得到完整的平面构成作品。

3. 提取过程

蜗牛壳上的纹理丰富多样，可通过多种形式表现，壳一般呈低圆锥形，右旋或左旋的纹理。身背螺旋形的贝壳，其形态、颜色大小不一，它们的贝壳有宝塔形、陀螺形、圆锥形、球形、烟斗形等。

蜗牛壳形态可抽象出基本形，如螺旋状、放射状等，将基本元素进行解构重组，就能形成各种丰富的图案。蜗牛的软体部分也可抽象出来做文章。蜗牛头部有两对触角，后一对较长的触角顶端有眼，腹面有扁平宽大的腹足。且其皮肤表面有不规则斑块状纹路。蜗牛爬行经过留下的黏液痕迹可作纹理表现。黏液作为一种绵延不断的元素，在画面中可起到联系作用，抽象出点、线、面形态。

（1）点—部分蜗牛壳上有规则点以及不规则点。

（2）线—蜗牛的触角，树叶枝干都可以抽象出直线形态。

（3）曲线—螺旋状外壳形象，蜗牛行进路径为曲线。

（4）面—蜗牛的黏液可抽象出偶然形态，树叶可以抽象出几何形。

4. 运用构成方法

重复，近似，渐变，发射，对比，密集。

5. 表现方式

表现手法用黑白两色，强调表现的形态和对象的特征（图4-5~图4-7）。

图4-5 《蜗牛主题》过程草图-1（学生作业）

课题案例

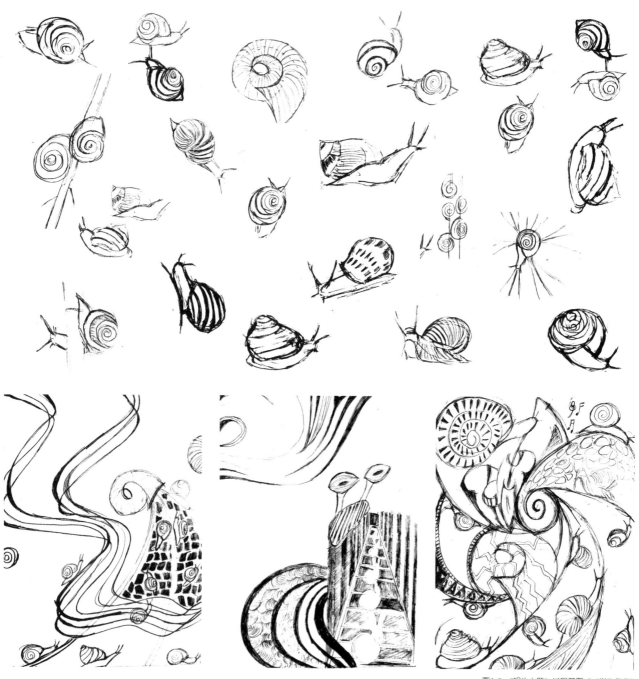

图4-6 《蜗牛主题》过程草图-2（学生作业）

课题案例

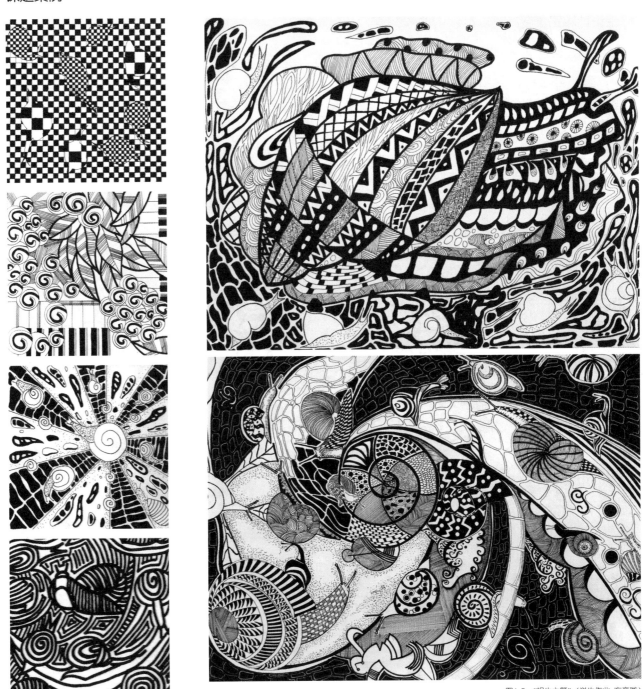

图4-7 《蜗牛主题》(学生作业 方奕璇)

课题案例

【学生设计思路】

二、自然形态主题——向日葵花

对原型进行部分的形式提取和变形。主要分成三部分：花、叶、茎。

对大图的绘制过程主要分成四个步骤：

1. 构图结构

用电线的方式将基本框架勾勒出来，确定画面想要呈现的视觉焦点和重点要表达的内容。

2. 三维转换

对基本框架呈现的二维画面进行三维的转换，把原本用点线面代替的元素进行替换，将小图中构思的各种手法进行融合。

3. 加入细节

选择性地将画面中呈现的各元素根据画面需要进行重新刻画，例如叶子的脉络、花蕊部分的颗粒感。

4. 最后画面整体调整

在初步成图上调整画面的明暗关系，结合想要呈现的三维空间，选择性地将画面中的部分物体加暗等（图4-8~图4-13）。

图4-8 《向日葵花主题》过程草图-1（学生作业）

课题案例

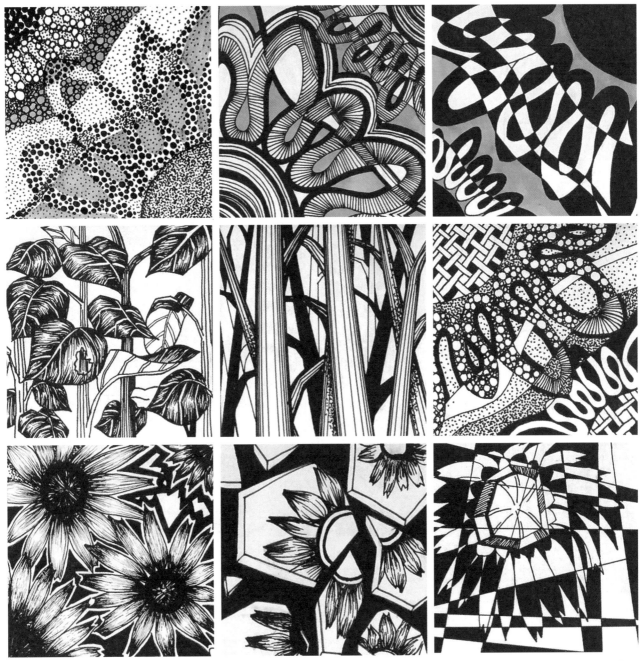

图4-9　《向日葵花主题》小图（学生作业　张馨元）

课题案例

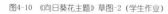

图4-10 《向日葵主题》草图-2（学生作业）

图4-11 《向日葵主题》大图-1（学生作业 张馨元）

课题案例

图4-12　《向日葵主题》草图-3（学生作业）

图4-13　《向日葵主题》大图-2（学生作业 张馨元）

课题案例

【学生设计思路】

三、自然形态主题——金鱼

1. 确立主题

选取体态优美的孔雀鱼作为主要研究对象，结合水泡、鱼鳞、海浪等与之相关元素进行点线面提取，运用重复、密集、渐变、近似等构成手法进行组织，使之构成整个画面。

2. 设计想法

点—画面由一个放大的气泡和鱼鳞构成，运用重复、渐变等手法。

线—通过将鱼虚化，更加凸显海浪的重重叠叠，画面着重表现海浪的层次感。

孔雀鱼的鱼尾占据整个身体的比例较大，也可以将其抽象成线条。

面—将鱼身上的可以提炼出的要素进行整合，铺满画面。

最后通过点、线、面的结合，使整个画面富有动感和生机。

3. 提取过程

海浪与鱼尾的密集与叠加。

4. 表现方式

手绘（针管笔、水性笔、签字笔）（图4-14~图4-17）。

图4-14 《金鱼主题》小图（学生作业 关悦）

图4-15 《金鱼主题》草图-1（学生作业）

课题案例

实体—虚幻

　　除了画面中的两条实体鱼，还用线条描绘了一条较为虚幻的鱼，以及通过周边的围合鱼留白构成鱼的外轮廓，通过这样一种虚与实的关系，来完成对整个场景的诠释。

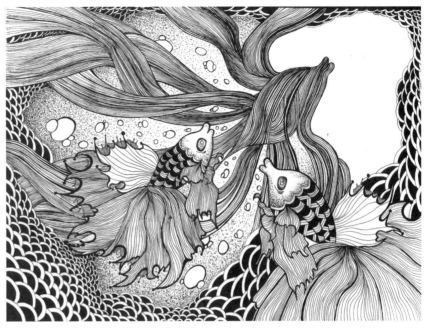

海浪—鱼尾

　　如果均用线条来表示海浪鱼鱼尾，不难发现两者的相似性，近似表现手法，呈现两者的动态变化，使画面灵动起来。

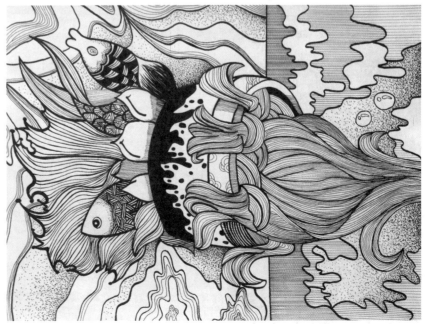

图4-16　《金鱼主题》草图-2（学生作业）

图4-17　《金鱼主题》大图（学生作业　关悦）

课题任务书（五）

生活中的元素 ——人工形态拓展

1. 目的

本课题是利用生活中出现的自然物件进行采集与凝练的拓展练习，如手表、玩具、吉他、桌子、锁、耳机等物体，通过此课题的练习，培养学生平面形态设计的综合能力。

2. 方法

（1）发现剖析元素：选择生活中人工设计形态元素进行点线面变形拓展。

（2）锤炼后的元素进行形式拓展，利用平面构成的训练方法，如渐变、打散、密集等方法完成。

3. 内容

要求完成两张作品，第一张包括元素照片、设计说明、元素的演变过程、点线面的拓展草图或小图；第二张为拓展正稿。

4. 要求

第一步：要求学生通过观察对物体进行拆分，以往我们观察的视角总是以外观为主，而忽略到一些小的细节形态，这个过程要求同学观察局部，寻找组合元素。

第二步：根据第一步寻找到的元素，做进一步的形态分析，在此基础之上运用形式美法则的原理，重新组合画面构图。找出图形间的相互关系，建立丰富的视觉构图。

第三步：完善构成的表达方法，通过技法的运用，使得画面富有层次变化，达到重组的画面效果。

5. 工具

材料纸张不限。

课题案例

【学生设计思路】

一、人工形态的主题—留声机

1. 设计想法

留声机的内部构造多样，通过提取齿轮、钢筋螺丝构件、摇柄、定针和喇叭元素，进行打散重构，运用平面构成的手法完成黑白图面，表达留声机美妙音乐的机械感，并通过前后的层次关系体现内部构件的复杂空间感。

2. 提取过程

（1）提取喇叭口的形状

将喇叭的形态平面化，并进行分解、变形，赋予变化。

（2）提取留声机外部手柄图案元素。将手柄的形态进行简化，提取其线条，并做变化，得出新的基本形。

（3）提取留声机的内部齿轮等构件。

3. 运用构成方式

（1）重复：在画面中重复提取的元素，并作方向、位置变化，形成很强的形式美感。

（2）近似：对部分元素的形态进行重构，将基本形体进行加或减，得出近似的基本形。

（3）空间构成：利用透视学中的视点、灭点、视平线等原理所求得的平面上的空间形态（图4-18~图4-22）。

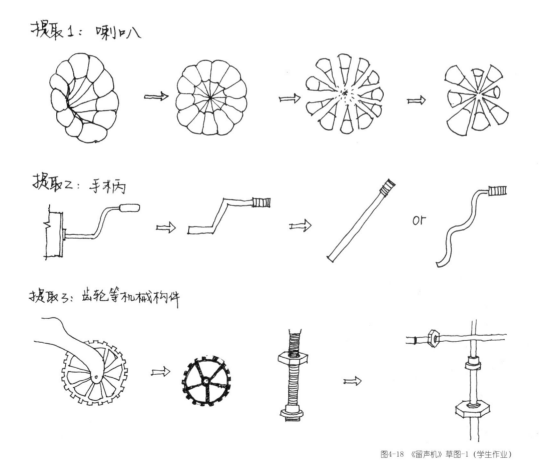

图4-18 《留声机》草图-1（学生作业）

课题案例

图4-19 《留声机》草图-2 (学生作业)

图4-20 《留声机》小图 (学生作业 徐佳楠)

课题案例

4. 构图的选择

（1）随机散乱的构图，表现各元素的空间关系，达到两种特性的强烈的冲突对比。

（2）骨骼先行，抽象与具象元素穿插，主要表现画面的和谐与构成感，突出留声机的精美构造。

图4-21 《留声机》草图-3（学生作业）

图4-22 《留声机》大图（学生作业 徐佳楠）

课题案例

【学生设计思路】

二、人工形态的主题——火车

1. 确定主题

因为机械的线条具有一定的力度，同时也具有工业美感，我选择了以火车为构成主题。在年代上，选择构件更复杂的老式蒸汽火车。

2. 设计想法

火车是节节相接的，非常适合排列重复，再加入一些渐变。在构思当中，我引入了图底反转概念，进一步拓展了这种变化。同时，车厢、车轨的线形元素非常鲜明；车头是唤起人记忆的重中之重，都十分适合图面表达。在表现方

法上也尽量删繁就简，采用排线和布点填充灰度。

3. 提取过程

（1）点—车窗、纽钉、锈蚀的斑点。

（2）线—蒸汽管道、铁轨、金属连接件。

（3）面—车头、车轮、车厢。

4. 草图呈现

剪下若干火车零部件，并按照形式美法则拼装组合。

5. 运用构成方法

重复，图底，渐变，近似。

6. 表现方法

针管笔、铅笔、直尺（图4-23~图4-25）。

图4-23 《火车》小图（学生作业 石张睿）

课题案例

图4-24 《火车》草图（学生作业 石张睿）　　　　图4-25 《火车》大图（学生作业 石张睿）

课题案例

三、人工形态的主题——插线板

1. 确定主题及设计想法

选定插线板这一生活中常见的日用品作为研究对象。这一个简单的日用品设计上体现了平面构成点线面的三大要素。

而插线板的形态因其功能不同设计上也有所不同，有强调立体感的插座盒，也有强调平面的普通插座，因而根据其不同形态可以产生多变的构成效果。

2. 设计想法

插线板的面简化为圆角长方形，插孔也被抽象成点的形态，插线板的线被抽象成线的形态。

在对线的简单排布中，我发现很容易丧失其趣味性，通过进一步对它进行剖析挖掘，在不经意间看到了一条表皮破裂的电线，其露出的电线为其增添了不同的个性，因此我又进一步联想到了内与外的联系，在设计中我强调构成其内在的空间深度，并配以拼贴的手法加以体现浅层的空间感（图4-26、图4-27）。

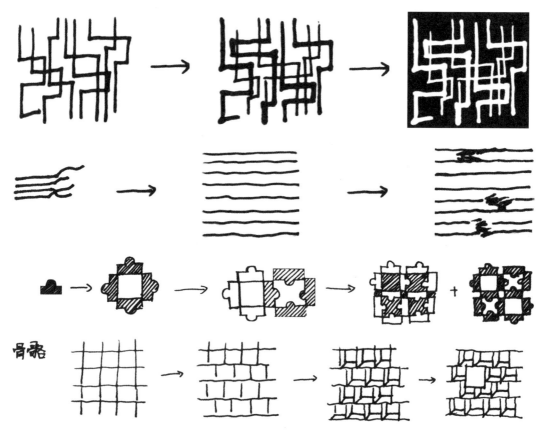

图4-26 《插线板》草图（学生作业 张斯曼）

课题案例

图4-27　《插线板》大图（学生作业　张斯曼）

优秀作业

【设计说明】

　　相机是一种利用光学成像原理形成影像并使用底片记录影像的设备。设计所选的元素是黑白相机，结构较现代相机简单。包括摄像头、暗箱等。其基本形为长方形与圆形，拓展加入胶片、背带、内部齿轮，光线等元素。利用发射、密集、图底、打散等手法表现其形态，体现立体感及光与影的关系。

图4-28　优秀作业（一）（周懿）

优秀作业

【设计说明】

　　毛线作为生活中常见的物体，可塑性极强，从球状到麻花状，从围巾到毛衣，本设计通过对毛衣的各种形态观察，将其拆分、拉伸等抽象出直线与曲线，共同构成了多幅设计图，其中还融合了许多织物上的纹理，加以不同粗细的线条体现独特的质感。一些穿插手法的运用也增加了空间感，使画面整体统一。

图4-29　优秀作业（二）（顾莹莹）

优秀作业

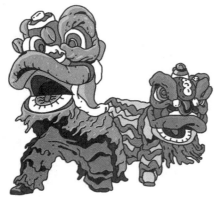

【设计说明】

　　舞狮作为中国传统文化，具有深远的历史和强烈的民族气息，狂野的狮头和绣球易被抽象成平面构成的元素。运用发射、重复、近似等手法，将具象的画面抽象为点、线、面，再将具象的绣球图形化，进一步加深民族气息。

图4-30　优秀作业（三）（周立诚）

优秀作业

【设计说明】

　　创作灵感来源于城市街道，从中提取窗户、汽车、马路等元素。将窗户的排列作为点的设计，交错叠加，将建筑和汽车叠加，作为面的设计，将其全部组合，重新打乱组合，作为综合拓展。包含有发射、特异、重复、密集等手法。

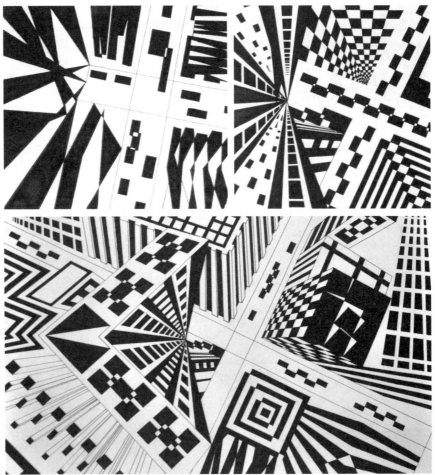

图4-31　优秀作业（四）（吴若钢）

Part 2

构成设计基础一色彩表达

色彩的基本概念
色彩的构成法则
色彩的解构与重组
色彩的综合表现

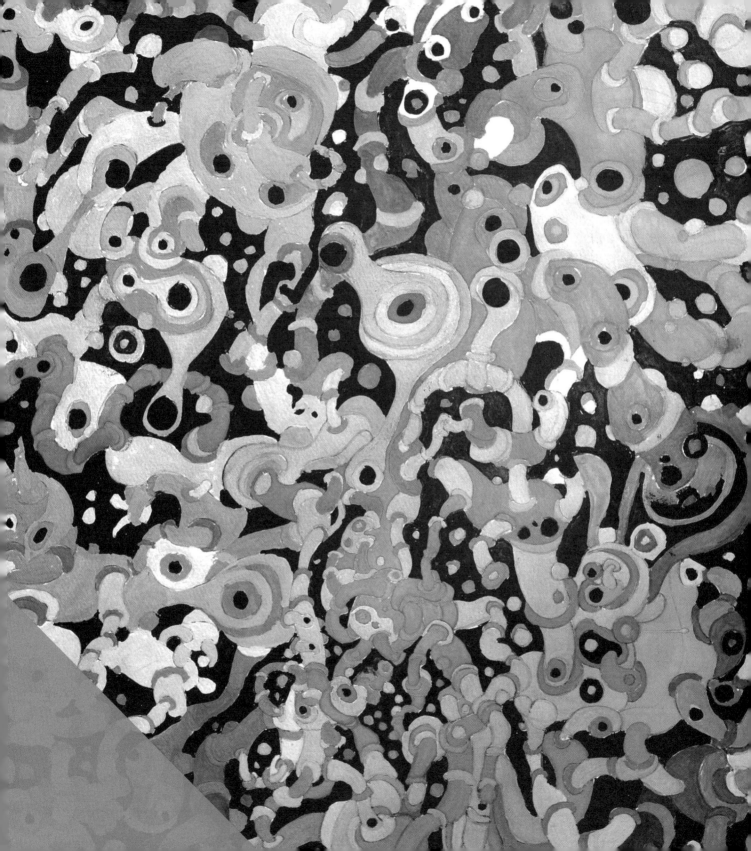

5 色彩的基本概念

5.1 色彩体系

大自然色彩的丰富让人们叹为观止。自然色彩被人们用于艺术设计、室内设计、服装设计、建筑设计等，这样的范例也是比比皆是，例如建筑外观的色彩与自然相融合、服装的纹样与色彩搭配、工艺品上的色彩纹理等，色彩的种类可谓千变万化。

色彩的训练是在认识色彩规律的同时，加以空间想象，从生活中发现色彩、从现有的作品中发现色彩、从人们的感悟中发现色彩，利用组合的原理、搭配的方式、各种不同的创作手法，掌握色彩的不同属性，是色彩研究的重要内容。对于建筑设计专业的学生，感知与感受色彩的变化是非常重要的，那就要通过身边的一些细节，发现色彩中的美，来提升对色彩的审美与想象。

1. 孟塞尔色彩体系

孟塞尔色立体是由美国教育家、色彩学家、美术家孟塞尔创立的色彩表示法。

他的表示法以色彩的三要素为基础。色相为Hue，简写为H；明度为Value，简写为V；纯度为Chroma，简写为C。色相环是以红（R）、黄（Y）、绿（G）、蓝（B）、紫（P）心理五原色为基础，再加上它们的中间色相：橙（YR）、黄绿（YG）、蓝绿（BG）、蓝紫（PB）、红紫（RP）成为10色相，排列顺序为顺时针。再把每一个色相详细分为10等份，以各色相中央第5号为各色相代表，色相总数

为100。例如，5R为橙，5Y为黄等。每种摹本色取2.5、5、7.5、10四个色相，共计40个色相，在色相环上相对的两色相为互补关系。

孟塞尔所创建的颜色系统是用颜色立体模型表示颜色的方法。它是一个三维类似球体的空间模型，把物体各种表面色的三种基本属性色相、明度、饱和度全部表示出来。以颜色的视觉特性来指定颜色分类和标定系统，以按目视色彩感觉等间隔的方式，把各种表面色的特征表现出来（图5-1）。

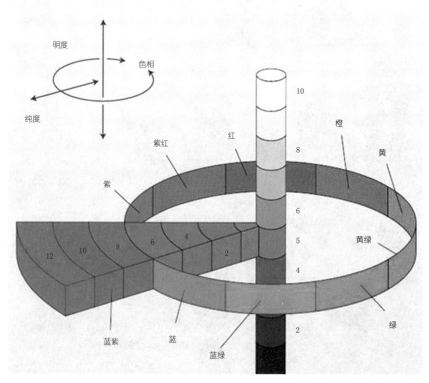

图5-1 孟塞尔色彩系统（百度图片）

图5-2 奥斯特瓦尔德色相环（百度图片）

图5-3 奥斯特瓦德色彩系统立体模型（百度图片）

2. 奥斯特瓦德色彩体系

奥斯特瓦德色彩体系是有德国化学家奥斯特瓦德创造的。奥斯特瓦德色立体的色相环，是以赫林的生理四原色黄（Y）、蓝（B）、红（R）、绿（G）为基础，将四色分别放在圆周的四个等分点上，成为两组补色对。然后再在两色中间增加橙（orange）、蓝绿（turquoise）、紫（purple）、黄绿（yellow green）四色相，总共8色相，然后每一色相再分为三色相，成为24色相的色相环（图5-2）。

色相环上顺时针依次为黄、橙、红、紫、蓝、蓝绿、绿、黄绿。取色相环上相对的两色在回旋板回旋成为灰色，所以相对两色为互补色。并把24色相的同色相三角形按色环的顺序排列成为一个复圆锥体，就是奥斯特瓦德色彩立体模型（图5-3）。

3. PCCS色彩体系

1964年日本色彩研究所研制的色彩系统是日本研制的显色法色彩体系的独特变种。其在日本作为儿童、学生、色彩初学者的色彩教育体系，也作为配色设计、市场调查的工具被广泛使用。

PCCS与奥斯特瓦德色彩系统一样，共有24个色相。明度与孟塞尔色彩系统明度阶梯值的0.5相对应，从黑的1.5到白的9.5为止，共设置9个阶梯。只是在纯度处理上与孟塞尔色系统略有不同，PCCS各色相的最高纯度均为10s，所有纯色均放置在离五彩色轴心的等距离位置上。所以在视觉上各色相的纯度尺度明显参差不齐。但是，这个色彩系统的特点在于它不仅仅是用正确的尺度构成了色彩三属性，更重要的是它能够通过色相、色调这两个色彩的基本概念来说明全部色彩的连续变化。

5.2 色彩的基本要素

1. 光与色彩的关系

（1）色彩必须经过光、眼、神经的过程才能被感知，使光、物体、眼睛、大脑发生关系的色叫作色彩。物体的色彩是由物体对光线的吸收、反射、透射作用决定的。如果物体几乎吸收了照射光线的所有色光，则这个物体呈现黑色。反之如果物体几乎能反射光线的所有色光，这个物体就呈白色。光和色有着密不可分的关系，光是产生色的原因，色是光被感觉的结果，要想看到物体的颜色，就必须先有光。

（2）单色光与复色光

单色光是太阳光经三棱镜分解的色光再经三棱镜不能再分解，银幕上仍是原来的色光，不能再分解的光。

复色光是用三棱镜把白光分解为七色光，如果加一块凸透镜，使分散的光线在凸透镜与银幕之间的某一点集中，集中的一点称为白色光，即是复色光。

（3）光的特点

光具有透明性的特点，色光具有与颜料、印刷油墨截然不同的混合规律。一般情况下，混合次数越多，越接近白色。光具有明视的特点，即便很微弱也能看得很清楚，比如海面灯塔的光，即使在很远处也能看得很清楚。总之，色光不仅具有一般颜料、涂料无法比拟的鲜艳和鲜明的感觉，而且带有清澈、明亮的特征。日本设计师草间弥生利用光的特点做的空间组合构成，形成多变的视觉效果（图5-4）。

图5-4 《光的构成》（日）草间弥生（2018年拍摄于上海《草间弥生个展》）

2. 色光三原色和加色混合

牛顿在1666年最先利用三棱镜观察到光的色散，把白光分解为彩色光带，即光谱。光谱是由红、橙、黄、绿、青、蓝、紫七种颜色组成。太阳光是所有的光谱混合而成。

将不同色相的光源同时投照在一起，从而形成新的色光，成为"光的混合"。色光混合次数越多，其明度也越高，所以它又被称为"加色混合"。例如舞美灯光设计、电视机的显色、夜晚的建筑照明、室内灯光设计都是运用这一原理。

朱红、翠绿、蓝紫为三原色光，黄光是朱红光加翠绿光，蓝绿光是翠绿光加蓝紫光，品红光是蓝紫光加朱红光。

光源可分为自然光源与人工光源。自然光源根据时间的变化会产生冷暖光源的变化，物体受太阳光的直射会产生暖光源。人工光源受色温的影响也会有冷暖之分。

3. 色料的混合和减色混合

色料混合也称为减色混合，混色愈多被吸收的光波就愈多，反射光线就愈少，色彩也就愈来愈暗、愈来愈浊。例如：颜料的显色是对光吸收的结果，颜料的混合是减色现象，它的作用是降低纯度与明度。这与光的混合恰好相反，不是反光强度的增加，而是吸光能力的集合。红、黄、蓝是色料三原色。黄+红=橙，黄+蓝=绿，蓝+红=紫，橙+绿+紫=黑。如图所示为颜料混合的色彩构成（图5-5）。

图5-5 《色彩的构成》（学生作业 张冬卿）

4. 色彩的分类

（1）无彩色系

无彩色系指黑色、白色及黑白两色相融而成的各种深浅不同的灰色系列。从物理学的角度看，他们不包括在可见光谱之中，故不能称之为色彩。但是从视觉生理学、心理学上来说，它们具有完整的色彩性，应该包括到色彩体系中。无彩色系是颜色的重要组成部分，颜料中的过渡色都是靠它的比例多少来调节。无彩色系具有明度特征（图5-6）。

（2）有彩色系

有彩色系是指包括在可见光谱中的全部色彩，它以红、橙、黄、绿、青、蓝、紫等为基本色。即色环上面所列的颜色，这是最常看到的颜色。有彩色系具有色相、明度、纯度三种特征。无彩色系与有彩色系都属于色彩表达系列中的色彩，共同组成了颜色体系（图5-7）。

（3）特殊色

这类色彩不属于无彩色及有彩色两大类，其颜色机能与上述两类不同，称为特殊色，如金色、银色等。这种颜色在一些特殊材料中比较常见，如红色的铁锈、银白色的镍等，这种颜色常常被人们广泛应用在装饰色彩中（图5-8）。

图5-6 《无彩色系》（学生作业）

图5-7 《有彩色系》（学生作业）

图5-8　《金色表现》（学生作业　赫永皓）

5. 中性混合

中性混合是指基于人的视觉生理特征所产生的视觉色彩混合形式，而并不改变色光或发光材料本身，混色效果的亮度既不增加也不减低，因此又称为平均混合。中性混合包括旋转混合和空间混合。

（1）旋转混合

把两种或多种色置于一定面积比的转盘上，通过动力使其快速旋转，不同的色刺激在视网膜上而得到的新的色彩感觉。比如陀螺上的颜色静止与运动的时候色彩与形状是不完全一样的。

（2）空间混合

将两种或多种颜色穿插、并置在一起，从远处看，由于脱离焦距而产生色光渗现象，在视网膜中会结成为一个新的混合色彩，称为空间混合。生活中电视屏幕的显色、丝网印刷、印象派画家的点彩画都是运用这一原理（图5-9）。

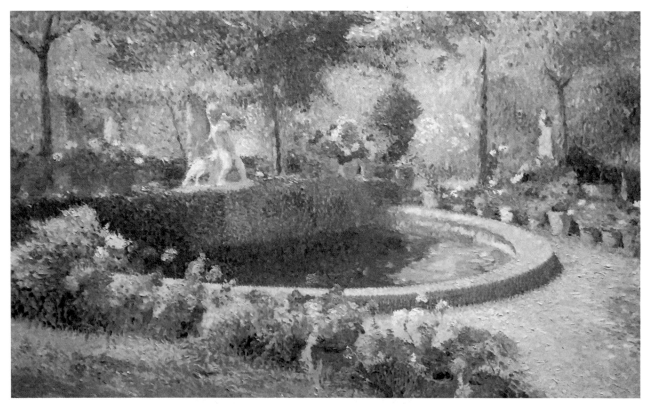

图5-9 《喷泉和花朵》（法）亨利·马丁（2018年拍摄于日本东京国立西洋美术馆）

图5-10　《圣特罗佩兹巷》（法）保罗（2018年拍摄于日本东京国立西洋美术馆）

图5-11　《圣特罗佩兹巷》局部-1（法）

图5-12　《圣特罗佩兹巷》局部-2（法）

6.　空间混合的规律

（1）互补色关系的色彩按一定比例进行空间混合，可得到无彩色系的灰和有彩色系的灰。如红和绿，会产生灰绿或灰红。

（2）非补色关系的色彩空间混合时，产生两色的中间色。如红和黄，会有橙色的视觉效果。

（3）有彩色系与无彩色系色混合时，也产生两色的中间色。如红和白，会有粉色的视觉效果。

（4）色彩在空间混合时所得到的新色，其明度相当于所混合色的中间明度。

7.　空间混合的特点

（1）近看色彩丰富，远看色彩统一。

（2）色彩有颤动感、闪烁感，适于表现光感，印象派画家惯用这种手法。法国画家保罗描绘的《圣特罗佩兹巷》，采用橙色色彩的城镇与蓝色的近景产生对比，用点画的笔触形成画面的色调，色彩丰富而不失画面的空间感（图5-10～图5-12）。

（3）变化各种色彩的比例，少套色可以得到多套色的效果。

课题任务书（六）

混合与变化 ——色彩的解析

1. 目的

认识色彩，通过色彩原理、懂得怎样调配色彩。通过分析固有色，提高学生对色彩的解构能力。

2. 方法

（1）可以用手机拍自己喜欢的一组色彩。

（2）通过空间混合原理进一步解构色彩。

（3）可以设计多变的骨骼形式进行填色。

（4）丰富色彩，统一画面效果。

3. 内容

（1）可以以不同的题材为创作主题，如风景、人物、场景、油画作品、空间、建筑等。

（2）可以采用画小木块的方式，组合画面效果。

4. 要求

（1）任选其中的一个主题。

（2）表现手法多样化，避免单一的画面效果。

（3）做工细致，画面干净整洁。

5. 工具

卡纸、水粉纸、色卡、毛线、小木块等生活中可发现的综合材料。

6. 成果

（1）材料不限。

（2）在小本子上勾画过程草图，用语汇的方式进行表达。

课题案例

《木块色彩混合》

提取色彩关系，通过小木块分解色彩的颜色构成，利用色彩的空间混合原理，分解出多变而丰富的色彩，使画面具有立体的空间效果。

图5-13　学生制作过程

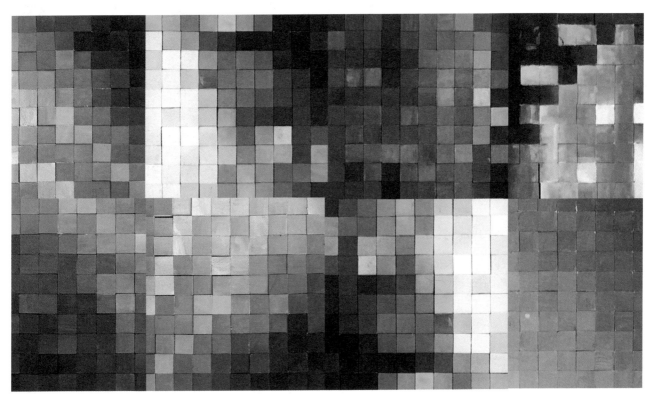

图5-14　《小木块色彩混合》（学生作业）

课题案例

建筑色彩的空间混合形式

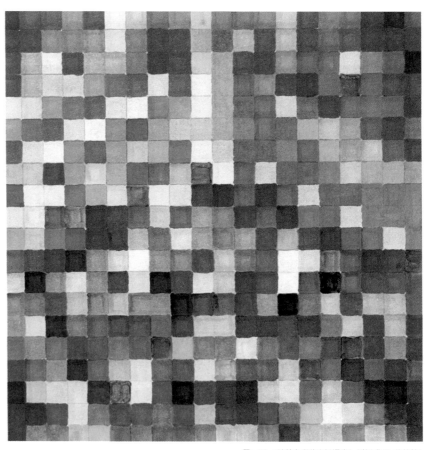

图5-15 《建筑色彩的空间混合》(学生作业 陈倩倩)

课题案例

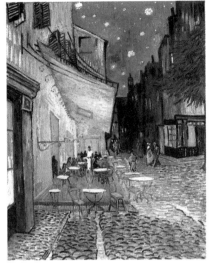

大师作品色彩的空间混合形式

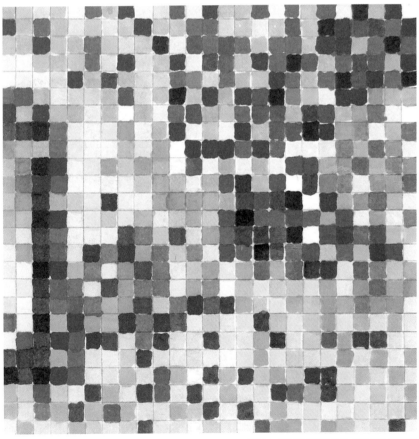

图5-16 《大师作品空间混合》（学生作业 张永晨）

课题案例

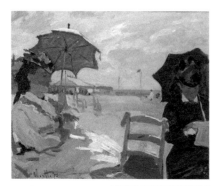

大师作品色彩的空间混合形式

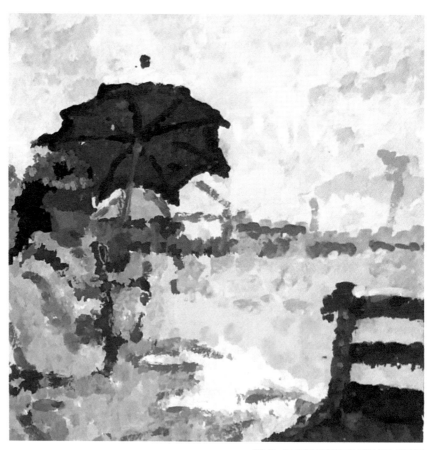

图5-17 《大师作品空间混合》(学生作业 黄灵薇)

课题案例

静物色彩颜色空间混合

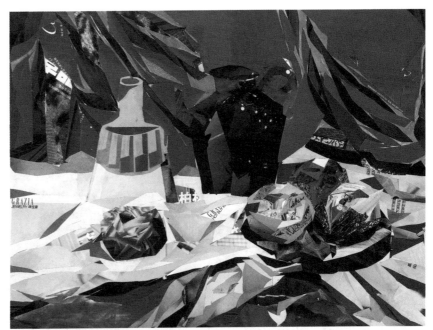

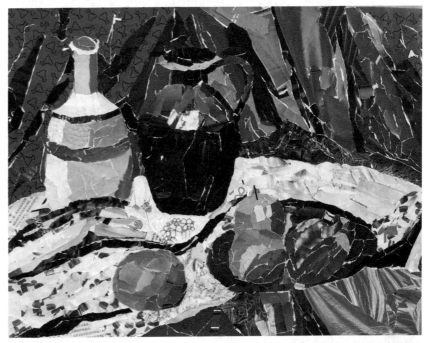

图5-18　《色彩归纳拼贴》（学生作业　刘宋欣然）

优秀作业

图5-19 《红色演变》（学生作业 王堃）

优秀作业

图5-20 《静物淡彩归纳》（学生作业 安可欣）

6 色彩的构成法则

6.1 色彩的三属性

1. 明度

　　明度是指色彩的明暗程度，也称亮度或深浅度。在无彩色系中，明度最高的色为白色，明度最低的色为黑色，中间存在一个从亮到暗的灰色系列。在有彩色系中，任何一种纯度都有着自己的明度特征。明度的变化使色彩变得丰富，在色彩设计中，我们经常通过明度变化，来组合我们想要表达的内容（图6-1、图6-2）。

2. 色相

　　色相是指色彩的相貌，也称色名。色相由波长决定。波长相同，色彩便相同。"红橙黄绿青蓝紫"。由于光的波长不同，所呈现出的色彩也不同。即使在同一系列黄当中，也有如柠檬黄、土黄、中黄等不同色相，其变化表现在冷暖上。如果在黄色中加入白色，则只是明度关系上的变化，黄的色相仍然保持不变（图6-3）。

图6-1　《明度》（学生作业　何晨旸）

图6-2　《明度》（学生作业　蒋雪菲）

图6-4 《高纯度》(学生作业)

图6-3 《色相练习》(学生作业 李嘉欣)

图6-5 《低纯度》(学生作业)

3. 纯度

纯度是指色彩的鲜艳程度，也称艳度、彩度、饱和度。在色相环上，纯度最高的是三原色，其次是三间色，再其次为复色。而在同一色相中，例如绿色，纯度最高的是绿色的纯色，而随着渐次加入黑白灰或其他任何一种颜色，其纯度逐渐降低（图6-4、图6-5）。

6.2 色彩的对比

1. 色彩对比

将两种或两种以上不同的颜色进行有比较的安排和构成。色环上不同的位置关系，搭配出来的对比效果有着微妙的变化，比较接近的色彩，并置在一起，具有和谐自然的效果。随着距离相间的越大，色彩的对比就越强烈，直到互补色对比时，可达到强烈的视觉对比效果。

同类色对比是色环中距离为0～10度的色彩对比。一般是相同色彩的冷暖的微妙变化，这种弱对比色彩搭配在一起时，已经存在着和谐的成分（图6-6）。

邻近色对比是指色环中距离为10～60度的色彩对比。这种对比与同类色对比不同的是，其色域范围更宽泛，画面效果既丰富又统一。如图为法国画家马蒂斯《黄蓝的室内》色彩中的蓝绿、橙黄两对邻近色的对比，明亮的色彩风格搭配起来和谐统一（图6-7）。

图6-6 《金黄色的秋天》（俄）伊·谢·奥斯特罗乌霍夫（1997年《特列恰科夫国家画廊藏画》配图，山东美术出版社）

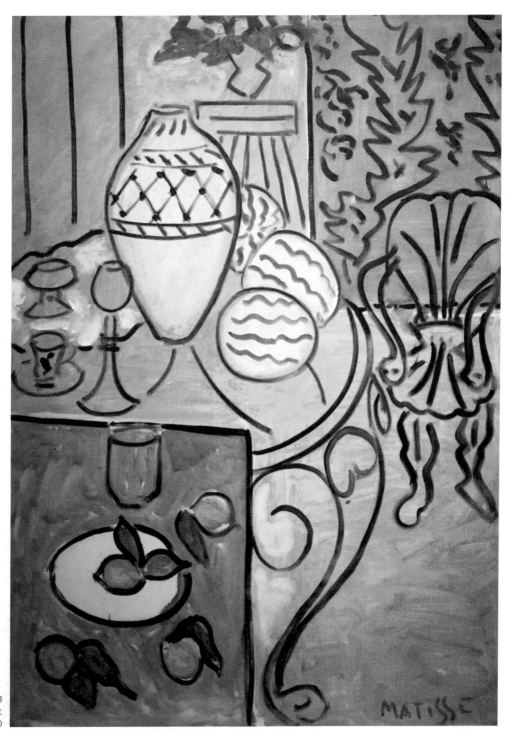

图6-7 《黄蓝的室内》(法)亨利·马蒂
斯(2016年拍摄于上海展览馆蓬皮杜
20世纪现代艺术展)

中差色对比是色环中距离的60~90度的色彩对比。这种对比伸缩性大，既不会反差太小，也不会冲突过甚。如图6-8所示，莫奈的《鸢尾花》采用绿底黄白色花朵穿插在其中，黄绿色彩的搭配使画面和谐，恰到好处。

对比色对比是色环中距离为60~120度的色彩对比。这种对比中对立的色彩，在视觉上互相冲突，色彩性格相差太大，是属于不易调和的色彩。《房间》这幅画用四种对比色强调了房间的边界，抽象的构图方式表达了房间的布局与摆设（图6-9）。

互补色对比是指色环中距离为120~180度的色彩对比。互补色对比画面效果刺激、生硬，有原始、幼稚的感觉。《夫妇》是毕加索晚年的作品，画中大胆用一对补色关系来表现男女的色彩，产生强烈的视觉效果。与同类色对比不同的是，其色域范围更宽泛，画面效果既丰富又统一（图6-10）。

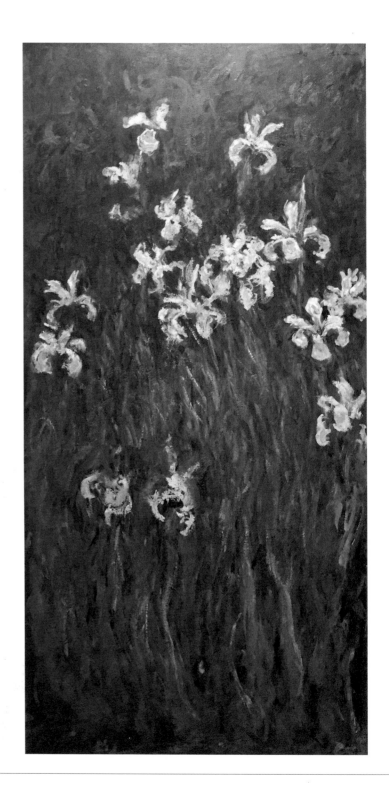

图6-8 《鸢尾花》(法) 克劳德·莫奈 (2018年拍摄于日本东京国立西洋美术馆)

图6-9　《房间》（美）阿尔伯特·尤金·加勒廷（2018年拍摄于上海博物馆《走向现代主义：
美国艺术十八载》展览）

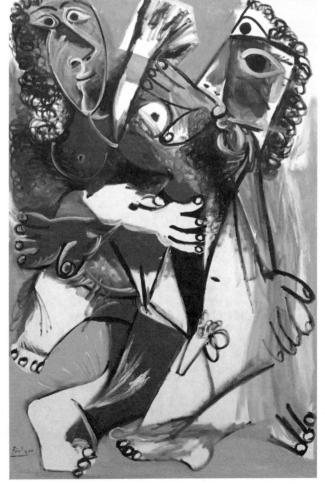

图6-10　《夫妇》（西班牙）毕加索（2018年拍摄于日本东京国立西洋美术馆）

2. 明度对比

明度对比是色彩明暗程度的对比，也称色彩的黑白度对比。色彩的明度越高色彩越亮，明度越低色彩越暗。同一色相的明度对比，色调统一，但随着色彩的明暗程度不同会呈现不同的视觉感觉。所谓的单色画就是明度对比的一种表现形式。适合表现立体空间，画面层次明确。

在构成表现中明度对比大体分为9种，根据明暗关系的特性，可以把明度对比基调从大处入手划为三个基调：亮色调的高明度基调，灰色调的中明度基调，暗色调的低明度基调。分别是：高长调、高中调、高短调，这三种是以亮色调为主的对比效果。中长调、中中调、中短调，这三种是以中间色调为主的对比效果。低长调、低中调、低短调，以暗色调为主的明度对比效果。

3. 纯度对比

将不同纯度的两色并置在一起，因纯度差而形成鲜的更鲜、浊的更浊的对比现象。

纯度越高，色彩越鲜亮，纯度越低，色彩越灰暗。同一色相加白，减低纯度，提高明度，同时色性偏冷。例如：黄加白，浅黄比原色纯度低，明度高；同一色相加黑，降低纯度和明度，同时色性偏冷。例如：蓝色加黑，深蓝比原色纯度与明度都降低；同一色相加灰，纯度降低。

同一色相加互补色，产生灰，比如：蓝橙互补色，会产生不同程度的灰蓝或灰橙。

高彩对比是高纯度色彩搭配在一起的对比。美国波普艺术家鲁伯特·印第安纳，利用红绿两色高纯度色彩对比，突出了"love"主题，强烈的色彩描绘了清晰的轮廓形象，使元素具有强烈的视觉效果（图6-11）。低彩对比是低纯度色彩搭配在一起的对比。意大利画家莫兰迪的《静物》画是低纯度色彩搭配的典范，作品中透露出一种宁静的感觉，画面简洁柔美（图6-12）。中彩对比是中纯度色彩搭配在一起的对比。艳灰对比是高纯度鲜艳的色彩与无彩色低纯度搭配在一起的对比。

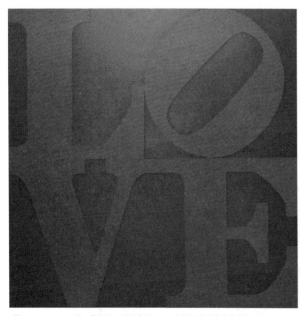

图6-11 《Love》（美）鲁伯特·印第安纳（2019年拍摄于上海宝龙美术馆《西方绘画500年——东京富士美术馆藏品》展览）

图6-12 《静物》（意大利）乔治·莫兰迪（2019年拍摄于上海宝龙美术馆《西方绘画500年——东京富士美术馆藏品》展览）

4. 色彩的面积、形状对比

色彩的面积大小对色彩对比的影响很大。由于不同面积大小色彩组合，形成不同的视觉效果。

配色一般是根据面积的组合关系来决定的，比如建筑的色彩对比，通常是大面积色彩对比，与环境色相互组合。室内设计的组合搭配，大面积的色彩组合决定空间的色彩基调，小面积的色彩划分，在室内空间中起到了点缀以及装饰的作用。不同面积的色彩组合在一起，达到统一的视觉效果（图6-13）。色彩的形状也是色彩对比的要素之一，同样面积大小的图形，由于形状不同因此产生不同的对比效果。直线形状的色彩给人硬朗的感觉，带有曲线形状的色彩给人以温柔的感觉。形状的交叠会出现色彩混合的空间效果，充满空间想象（图6-14）。

图6-13 《色彩的面积对比》（学生作业）

图6-14 《色彩的形状对比》（学生作业）

6.3　色彩的调和

1.　色彩的调和

　　色彩调和就是色彩的统一，两种以上的色彩搭配在一起，形成有秩序的色彩，使之产生和谐的画面效果。色彩的调和离不开色彩的对比，在色环上呈现弱对比的画面效果。

2.　色彩的调和方法

　　（1）统一调和

　　统一调和是将颜色混入其他的颜色，使画面相互协调。改变色彩的明度与纯度方可达到统一的画面效果。红绿是一对互补色，它们在面积相同的色块中会产生强烈的视觉对比效果，要使得两者在画面中达到和谐的效果，可加入不同比例的白色或另一种颜色，提高明度或降低纯度，从而达到统一的画面效果。法国印象派画家克劳德·莫奈描绘的《塞纳河的早晨》色调统一、柔和，给人以平和的宁静感（图6-15）。

　　另一种情况是勾勒色彩的边缘线，达到统一画面的效果。当对比强烈的色彩组合在一起时，用无彩色系中的黑白灰或者特殊色系中的金色或银色作为色彩的分割，颜色得到区分，使画面互相协调。

图6-15　《塞纳河的早晨》（法）克劳德·莫奈（2019年拍摄于上海宝龙美术馆《西方绘画500年 ——东京富士美术馆藏品》展览）

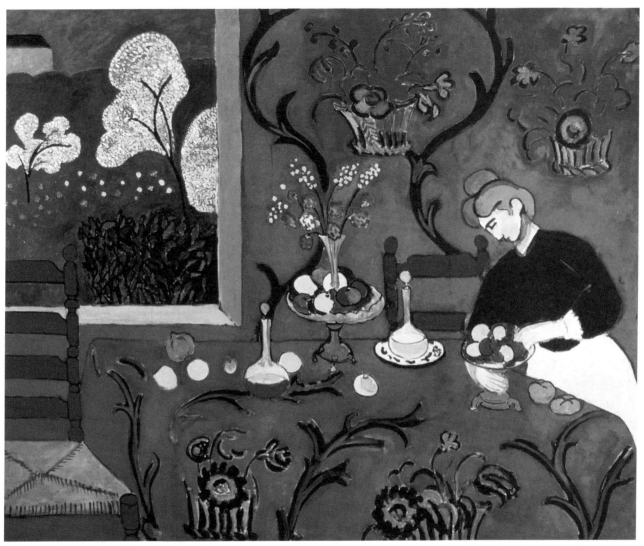

图6-16《红色的和谐》（法）亨利·马蒂斯（2013年马蒂斯画册）

（2）秩序调和

秩序调和是当两种颜色组合在一起，把各种颜色加以归类，按照一定的规律加以组合，达到画面的统一。颜色可通过明度或纯度有规律地变化，按照由深至浅或由浅至深的排列顺序。改变面积的大小，使其中的一种色彩作为画面的主要色彩，另一种起到画面的调和作用。法国画家亨利·马蒂斯《红色的和谐》作品中，红色为主要的色调，其中女人黄色的头发、黄椅子和不同冷暖的黄果子起到了点缀画面的效果。蓝色的花纹与窗外的蓝天相呼应，红黄蓝的对比在大小块面中取得了和谐的画面效果（图6-16）。

6.4　色彩的心理感知

1.　色彩的冷暖感

　　色彩本身并无冷暖的温度差别，是视觉色彩引起人们对冷暖感觉的心理联想。色彩的冷暖也是色彩对比的结果，在色环上，一般接近红橙色的色系为暖色，接近蓝绿色的色系为冷色，但冷暖对比不是绝对的，而是在对比中产生的视觉心理感受（图6-17、图6-18）。

2.　色彩的轻重感

　　轻重感是物体质量作用于人类皮肤和运动器官而产生的压力和张力所形成的知觉。色彩的轻重感是由于人们接受物体质量刺激的同时，也接受其色彩刺激所形成的条件反射。明度、纯度较高的色彩，给人以轻快的感受，明度、纯度较低的色彩给人以沉重的感受，画面的均衡感来自于色彩轻重的块面之分（图6-19、图6-20）。

3.　色彩的软硬感

　　软硬感主要也来自色彩的明度，但与纯度亦有一定的关系。明度越高感觉越软，明度越低感觉越硬。明度高、纯度低的色彩有软感。中纯度的色彩也呈软感。

　　低明度和高纯度的色彩都呈硬感，它们的明度越低则硬感更明显（图6-21、图6-22）。

4.　色彩的华丽与朴实感

　　色彩的三要素对华丽及质朴感都具有影响，其中与纯度关系最大。明度高、纯度高的色彩丰富、强对比的色彩

图6-17　《暖色》（学生作业）

图6-18　《冷色》（学生作业）

图6-19　《轻》（学生作业　赵雪晴）

图6-20　《重》（学生作业　赵雪晴）

感觉华丽、辉煌；明度低、纯度低的色彩单纯、弱对比的色彩感觉质朴、古雅（图6-23、图6-24）。

6.5　色彩的情感联想

1.　音乐与色彩

　　通常低音具有深沉感，代表低明度色彩；高音具有明亮感，代表高明度色彩。清楚的声音是单纯而鲜明的，混杂的声音具有混浊感，声音的感情可以由色相来传达。

　　交响乐：交响乐是各种管弦乐器交织在一起的音乐，不同时期的作品风格呈现不同的视听感觉，都可以带来不同的音乐感受。伴有低沉忧郁的音乐，可用低明度、低纯度的色彩来表达。

　　轻音乐：轻音乐结构简单、旋律明快，可以给人们带来舒适、平静、温馨、快乐、幸福、惬意、美好的心灵感受。轻音乐的欢快感可用色彩鲜明、明度较高的色系来表达。

　　流行乐：流行乐是当下通俗的一种受众人追捧的一种音乐表现形式，可用一些喜欢的色彩进行组合搭配。

摇滚乐：摇滚乐充满激情与想象，可通过色彩的明度与纯度的规律变化来体现节奏的变化。

2. 表情与色彩

喜怒哀乐是最常接触到的情感词汇，有着明显的色彩表现特征。当看到一组色彩时，就会产生某种感觉上的联想。

喜：具有喜庆、高兴等感觉，红色具有喜感，是节日中不可缺少的色彩，高彩度的暖色调，以红为主，适当配以其他色彩，突出喜庆的气氛。

怒：具有愤怒、怒火、冲突的感觉，明度较低、冷色系的色彩，配上黑白，表达愤怒的感觉。

哀：悲伤死亡的感觉，以低纯度冷色调为主，无彩色系黑白灰也具有压抑，沉闷之感。

乐：色调比较柔和，可考虑为甜美、愉快等感觉，适合用明度高的色彩或暖色系的粉彩色表达。

3. 时间与色彩

人的心理时间与色彩有关，在长波系的色彩环境中，能感到经过时间很长，在短波系的色彩中，时间会感觉很短。

早晨：以明度的低中调为主，如蓝紫。

中午：以明度的高长调为主，如黄橙。

傍晚：以明度的中调为主，如橙、橙褐。

夜晚：以明度的低短调为主，如蓝色，橙黄点缀其中。

图6-21　《软》(学生作业 杨佩文)

图6-22　《硬》(学生作业 李耀栋)

图6-23　《朴素》(学生作业 孙华)

图6-24　《华丽》(学生作业 毛放涵)

课题任务书（七）

联想与表现 ——色彩的组合

1. 目的

提高学生对色彩的敏感度，培养学生用色彩对整个感觉系统进行抽象表达的能力。

2. 方法

（1）可拟定不同的构图主题，利用所学平面构成的构图方式，进行构图。

（2）构图的方式为具象构图与抽象构图。

（3）每组呈现四个不同的构成方式，体现多样的画面效果。

（4）表现技法不限。

3. 内容

色彩的联想练习：

（1）表现季节的联想构成 ——春、夏、秋、冬；

（2）表现味觉的联想构成 ——甜、酸、苦、辣；

（3）表现某一地方特色的印象联想构成 ——海洋、森林、沙漠、田野等；

（4）表现音乐的联想构成 ——交响乐、民乐、轻音乐、摇滚乐；

（5）表现城市的联想构成 ——北京、深圳、苏州、上海、自己的家乡等；

（6）表现一组影片的色彩等。

4. 要求

（1）不限定材料。

（2）勾画色彩小稿。

（3）保留制作过程，写出设计说明。

5. 工具

卡纸、水粉纸、色卡、毛线等生活中可发现的综合材料。

6. 成果

（1）15cm×15cm，并裱在4开卡纸上。

（2）小本子上勾画过程草图，用语汇的方式进行表达。

课题案例

【学生设计思路】

　　四组不同的音乐色彩，古典音乐旋律优美，给人以无限想象，整个画面以黄色为基调的中性色彩表达，给人无限想象空间。爵士乐独具风格，夸张的节奏感，用点状的形态表达即兴表演的特点。戏曲音乐具有地方性特色，多样化，以多彩的民间图案为基调，图案抽象，表现出传统的民族特点。摇滚乐重金属感，音乐具有男子气概，浑厚有力，色调以低调色彩为主。

古典

爵士

戏曲

摇滚

图6-25 《音乐》（学生作业 何晨旸）

课题案例

【学生设计思路】

色彩是物质的表现形式，有了色彩我们的世界如此丰富多彩，色彩设计和人们的生活息息相关，用色彩来表现空间的美妙，用色彩来满足人们心灵上的满足。

本组色彩联想来源于对自然的印象色彩，根据自然的特点创作出充满流动感的纹理，用颜料堆积的表现手法、颜料自然混合出现的偶发效果，形成自然的纹理。

大海

岩浆

黄土

草原

图6-26 《自然的联想》（学生作业 张广哲）

优秀作业

图6-27　《喜庆》（学生作业　张斯曼）

优秀作业

影片《奥特曼》

影片《穆赫兰道》

影片《发条橙》

影片《水果硬糖》

图6-28 《影片印象色彩》（学生作业 张嘉敏）

优秀作业

赛德克巴莱

雀之灵

卫拉特布斯贵

经鸿舞

图6-29 《舞蹈的联想》(学生作业 刘玥)

7 色彩的解构与重组

7.1 色彩的采集

1. 色彩的采集

色彩的采集与重构是对收集的素材进行理解、提炼和再创作的过程。色彩的采集阶段,是丰富题材、激发创作欲望的阶段。通过对图片的采集筛选,来了解不同民族的风俗人情、传统文化内涵、现代艺术和自然环境的微妙变化。

采集的过程包括两个部分,即造型的采集与色彩的采集,造型的采集是对采集对象元素的各个结构形态做分析、提取形态的过程。色彩采集是采集对象的颜色进行归纳分析的过程。采集的过程与方式多种多样,比如传统的写生,对于自然景观与静物直接的描绘与感受;临摹作品,对于感兴趣的事物、精彩的画面,都可以作为临摹对象(图7-1)。

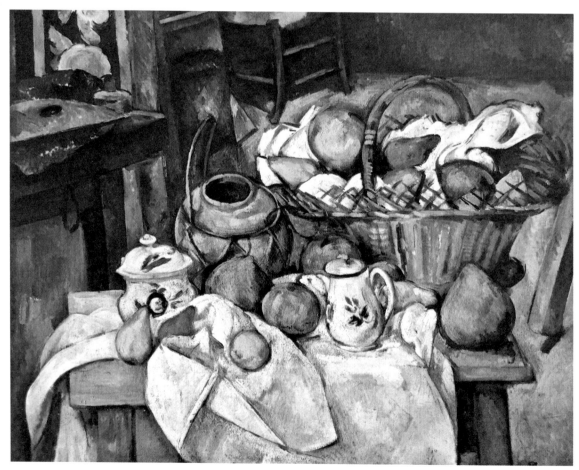

图7-1 《带篮子的静物》(法)塞尚(2013年塞尚画册)

2. 采集的主题

（1）自然城市景观色彩

面对自然，经过采集和整理，进行色彩重新组合与再设计。自然城市景观包括建筑、风景、园林、城市肌理等自然色彩与人文色彩。

不同的城市有不同的色彩标志，形成城市的印象色。南北方的差异，因气候与地理位置的不同，建筑风格各具特色。建筑类型风格多样，宫殿建筑宏伟气派，北京的故宫是中国传统色彩的体现，红青黄瓦与带有汉白玉的台基构成黄顶、红瓦、白基的色彩。住宅建筑各具特色，北方住宅庭院宽阔，南方住宅防晒通风，还有少数民族的住宅竹楼、吊脚楼、蒙古包等，都包涵了不同的文化背景与特有的色彩景观。园林景观包括亭、榭、廊、阁、轩、楼、台、舫、厅堂等建筑，与自然环境结合在一起，形成独有的园林色彩（图7-2、图7-3）。

图7-2　《江南风景》采集原图

图7-3　《江南风景 ——色彩采集》（学生 安可欣）

（2）绘画大师作品色彩

中西方绘画大师作品的风格多样，可通过对作品的色彩提取，重新组合画面。

每个时期的绘画，不同画派的代表人物，其作品风格多变。在运用色彩的表现上是不同的，可以在理解不同作品的背景中提取相应的色彩元素，学习画作中的色彩表现与搭配。学生作业《呐喊》的主题表现，通过解构重组的方式，对画面的形态重新构思，提取原有的色彩色调，以红蓝黄橙为基调，使二维的空间画面更为丰富（图7-4、图7-5）。

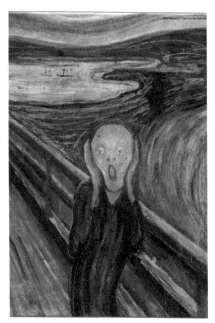

图7-4 《呐喊》采集原图

图7-5 《呐喊——色彩采集》（学生作业 陈刚）

（3）民族特色传统图案色彩

传统图案植根于古代，存在于近、现代，表现形式多样化，有建筑、绘画、雕塑、工艺美术、宗教等等，在不同的时期，不同的文化背景，其内涵和形式随着时代的变化发生演变，呈现出不同的特点。

图7-6 《飞天》采集原图

中国图案的色彩特征在明清和近现代的工艺品、建筑彩画以及民间美术上表现得最为充分。不论是霓衣云裳的云锦、色彩明丽的五彩瓷、珠光宝气的景泰蓝、多姿多彩的民族服饰图案，还是红红绿绿的民间年画、彩塑、刺绣和布玩，无不色彩艳丽，对比强烈。学生作业敦煌壁画中的飞天图案，它的色彩搭配艳丽，具有民族特色，图案纹样的装饰独具风格特点。无论是色彩与图案都是很好的素材提取对象（图7-6、图7-7）。

3. 采集的方法

（1）元素采集

通过写生，采集生活中生动而具体的源泉色。剪辑各种报纸、杂志、画册中优秀的摄影图片。利用手机拍摄身边感兴趣的人物、风景、植物、动物等纯自然状态下的色彩关系。寻找有情趣的实物，如蔬菜、水果、风景等，感受其中微妙的色彩变化关系。

（2）形态采集

原有形态的描摹与提取，根据已有形态轮廓，利用光影变化分割块面，抽象几何形态的分割、不规则形态色块的分割等。打散原有的构成画面，重新组织构图画面，形成不同类型的构图形式。

（3）色彩采集

提取原有的颜色，做色彩目录的分析，制作色彩目录的色块，从而达到色调的完整与统一，表现技法多样化，丰富其画面效果。

图7-7 《飞天——色彩采集》（学生作业 陈梦晴）

7.2 色彩的重构

1. 色彩的重构

色彩的重构是将原来物象中的色彩元素注入新的组织结构中，重组产生新的色彩形象，但仍不失原图的意境。包括形态结构的重构、颜色位置关系的重构、抽象创意的重构等。

2. 重构的种类

（1）归纳重构

归纳重构在原始图片整体色彩结构的基础上，将复杂的画面概括成几何图形构图，同时对其色彩进行整合取舍，抽象写实色彩，做相应的图案化处理，是最为直接的重构组合形式。

（2）创意重构

创意重构组合是以原始图片为依据，通过想象和发挥，寻找邻近色系或相似色系，增加新的色彩元素，重新组织画面的构图。

（3）整体重构

整体重构是把原有对象的所有色彩进行综合、概括和归纳，重新组织画面的过程。

（4）局部重构

局部重构是取原图片的一部分，然后再对这个局部的色彩进行提取和归纳重组的过程。

3. 重构的原则

（1）比例重构

建立比例色彩目录，比例色彩目录记录了一个色彩来源发现的所有色调以及它们的相对比例，建立比例色彩目录的方法是条纹，点状色块等。基本保持最终原图片的色彩比例关系。色彩比例是相对而言，颜色的比例是直观对原有色彩进行判断得出的配比关系，原有的色彩关系保持不变。

（2）非比例重构

建立非比例色彩目录，非比例色彩目录的目标是总结在一个物体中发现的色彩。打破原有的比例关系，形成新的构成形式。色彩的搭配是按照非比例的形式搭配在一起，改变其原有的色彩比例关系，组织在一起的过程。原有的色彩关系有所改变。

4. 重构的方法

（1）抽象化重构

采集视觉常态中的物象，经平面化、概括化、取舍化色彩抽象构成处理，重组形色，如抽象主义作品（详见第8章色彩的综合表现）。

（2）多视角重构

多维突破，摆脱传统绘画中的透视原理，把从不同角度观察到的物象形态，有意识、超常态地构成在一个画面，如立体主义作品（详见第8章色彩的综合表现）。

（3）运动形重构

根据物体运动规律，通过概括、夸张等表现手法，采集整体印象在画面中，如未来主义作品（详见第8章色彩的综合表现）。

（4）几何形重构

表现自然用圆柱体、球体、锥体等几何体，以及方形、三角形等几何形构成，也用拼贴的方法表现画面，如至上主义作品（详见第8章色彩的综合表现）。

（5）非常规重构

利用丰富的想象力，把处于不同现实空间的事物有组织或精心安排、穿插交织于一体。这种异度空间构成，可以表现氛围异样、色调统一而协调画面效果，可表达设计者的一种信念、一种理想、一种目的，也可以是一种喜爱、渴望得到或者憎恶的感觉，如超现实主义作品（详见第8章色彩的综合表现）。

5. 设计路径

　　路径指到达目的地的线路。设计作品的完成，离不开设计的过程，我们把这个构思设计过程称之为设计路径。

　　我们在构思画面的过程需要对事物进行观察，从不同角度思考，包括外在的造型、表象的色彩、内部的结构、宏观的事物、微观的细节、文化背景、历史故事等综合因素，找出相关特点进行构思。这就需要我们敏锐的观察能力、组织能力与想象能力。比如一组静物，我们通过观察，以直观的形态来描绘对象，这是把三维立体形态反映在二维的纸张上面，使观者具有立体感，这就需要透视原理来塑造画面的形态。如果我们抛开透视，用二维的设计表现方式来组合对象，那就需要观察者具备三维至二维的空间想象能力。通过一定的构成法则来组织画面，形成抽象的构图（图7-8）。

图7-8 《花卉元素的采集过程》（学生作业 陈作铭）

课题任务书（八）

采集与重构——色彩的多变

1. 目的

采集的过程是一个发现、过滤和选择的过程，其训练的实质是拓宽和丰富设计思路的手段，最终达到对色彩再创造的目的。综合表现，在巩固形式构成的同时，借鉴大师作品的色彩，激发想象创意思维。

2. 方法

（1）建立比例色彩目录、非比例色彩目录，再重构两个结构图形拓展练习。

建立比例目录最有效的方法是用条纹。非比例的色彩目录的目标是总结在一个物体中发现的色彩。

（2）拓展正稿，最终决定一组正稿，完成最终练习。

3. 内容

色彩的采集与重构练习，

（1）解构自然（城市）色彩（平江路、观前街、山塘街、园林等）。

（2）解构传统色彩（年画图案、皮影、民间图案、瓷器、织绣图案等）。

（3）解构大师作品（凡·高、毕加索、蒙德里安等）。

4. 要求

要求学生在以上三种形式任选其一，进行采集重构训练；分析提炼图片中的主要图形和色彩因素；重新设计新的图形和色彩，在重新构成画面时，应加入自己新的想法、新的表现，以新的面貌展现，赋予新的意念。

（1）4K纸张内容包括：照片稿、色彩比例和非比例目录稿、拓展草稿图4张（10cm×10cm），裱在4K黑卡纸上。

（2）拓展正稿（30cm×30cm），裱在4K卡纸上，可加入1~2种材质，来丰富画面的肌理效果。

5. 工具

卡纸、水粉笔、各种材料、颜料、相机等。

6. 成果

（1）15cm×15cm，并裱在4K卡纸上。

（2）20cm×30cm完成稿。

（3）小本子上勾画过程草图，用语汇的方式进行表达。

课题案例

【学生设计思路】

主题（一）和玺彩画

1. 确定主题

中学时曾经游览过明清故宫，被故宫庄严巍峨的气势所震撼，但是在这样的皇家建筑群里，以宫殿建筑天花为主的宫殿建筑彩画，色彩斑斓又庄重典雅，却给我留下了甚至比巍峨宫殿更加深刻的印象，后来得知这种彩画是和玺彩画。所以在色彩构成这门课的开始时，便有了把和玺彩画的元素运用到课程中去的想法。

2. 设计想法

和玺彩画作为皇家彩画，有着极其严苛的要求。随着对和玺彩画认识的不断加深，从中可以分离出许多元素，如工王云、格子箍头、坐龙、菱花等，这一系列皇家彩画元素本就带有着极强的标志性，经过解构与重构手法的改造，希望能够将古代皇家彩画通过现代艺术表现手法的加工，呈现出不一样的美感。

3. 构成过程

首先，提取和玺彩画中的典型元素进行解构，包括工王云与云冰纹；菱花与藻头；坐龙、升龙、降龙与行龙以及苏式彩画的莲花、牡丹、芍药、佛手、西番草等植物的纹理。接着，选取和玺彩画中最为典型的旋子彩画进行形态分析与重构。在元素的排布上遵从平面构成的基本手法：重复、近似、渐变、对比、发射、特异等，采用蓝、绿、红、粉四大主色调，并以以上思路为基本方法，贯彻在整个作业过程中。

4. 表现方式

表现方式有以下几种思路：遵从平面设计的基本表现方法，将提取出的元素进行重复与对称排布，注意色调上的统一与连续；提取和玺彩画中的某个细节部分，放大后进行抽象、结构处理，保留原始色彩基调；截取和玺彩画中的一个小细节进行重复、发射、渐变等处理手法，构成肌理。

5. 材料运用

以卡纸作为基础，用颜料上色，配合彩色编织绳、毛线对重点部位进行装饰，完成图面表现（图7-9~图7-11）。

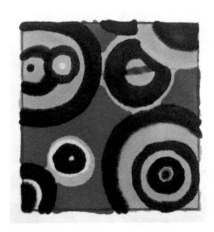

图7-9 《草图》(学生作业 刘依芸)

课题案例

图7-10 《色彩采集-1》(学生作业 刘依芸)

课题案例

图7-11 《色彩采集-2》(学生作业 刘依芸)

课题案例

【学生设计思路】

主题（二）意大利佛罗伦萨城市色彩

1. 确定主题

图片选取意大利佛罗伦萨城市的鸟瞰图，在图片中展示着意大利经典的城市风景以及著名意大利教堂——圣母百花大教堂。佛罗伦萨是文艺复兴运动的发源地，也是欧洲文化的发源地，是一座有着悠久历史的文化名城。而圣母百花大教堂是佛罗伦萨市内最高的建筑，更是整个文艺复兴时期的代表性建筑，由主教堂、乔托钟塔、洗礼堂构成。远远望去，粉红色的圆弧形塔状屋顶、教堂外立面墙上众多的圣经故事彩色雕塑，还有高达85米的方柱型钟楼，与周边的建筑形成鲜明的对比，规模宏大，外墙米白色的大理石使教堂增添了一份纯净与优雅。

图7-12 《城市色彩采集》（学生作业 李仪琳）

2. 构成过程

小图一过程:

(1) 根据原图的体块关系，运用矩形色块进行抽象化。

(2) 根据原图的进退关系对颜色做调整，调整矩形重叠部分颜色来更好地表达体块的前后关系。

小图二过程:

(1) 将提取颜色按照天空、房顶、墙壁颜色顺序进行排列。

(2) 对色块进行扭转，颜色相互交融。

(3) 运用水粉颜料笔触顺着旋转方向进行绘制。

图7-13 《城市色彩采集》过程-1

课题案例

小图三过程：

（1）提取颜料相互溶解的肌理。

（2）根据溶解的灰度选取在图片中提取颜色的分布色块。

（3）不同色块互相渗透，运用少量深棕色增加颜色层次。

小图四过程：

（1）根据体块的明暗关系对应颜色。

（2）运用明度较低的颜色表达远处，明度较高颜色表达近处，亮面选取更加接近原本材质颜色的米黄色，暗面选取红棕色，另外退在门框之后的部分运用蓝色表达远景，体现画面的空间感（图7-12~图7-14）。

图7-14 《城市色彩采集》过程-2

课题案例

【学生设计思路】

主题（三）巴塞罗那城市印象

巴塞罗那城市印象，尤其吸收高迪作品中高饱和度的对比色彩，通过不同的构成方式，形成丰富的视觉效果。

色彩提取方面，同时保留冷暖对比色，前两组明度较高、纯度较低，总体感觉更温和；后两组明度较低而纯度较高，总体感觉更鲜艳，对比更强烈。

设计想法1来自巴塞罗那城市印象色。表现方式：运用点涂的画法，使用油画毛笔蘸取颜料调色厚涂，营造色彩印象。暖色区域形成色彩的渐变推移，冷暖色实现色彩的对比。

材料：油画颜料、毛笔。

设计想法2来自高迪古埃尔公园的景观座椅，其马赛克拼贴的表面具有很强的图案感。画面由波浪式的靠背轮廓与马赛克拼贴的椅背表面组成。表现方式：用颜色临近的彩铅过渡色彩，图案上采用不规则的多边形形成马赛克质感。

材料：彩铅。

图7-15 《城市色彩采集》草图-1

课题案例

　　设计想法3来自高迪古埃尔公园的马赛克细部,用强烈的冷暖对比色组合形成图案。表现方式:完全采用马赛克实际的拼贴方法。事先将涂有不同色彩的卡纸剪碎,再根据碎片的形状拼贴形成一个放射形状的图案。

　　材料:水粉颜料、卡纸、剪刀、胶水。

　　设计想法4来自高迪设计的维森斯之家。在画面中采用三维立体的方式表现方体的亮暗面,格子的图案来自维森斯之家的立面,增加了画面的丰富度。表现方式:勾画草图,确定画面的对称布局、亮暗面,并采用不同的色彩和格子图案填充。

　　材料:水粉颜料、毛笔。

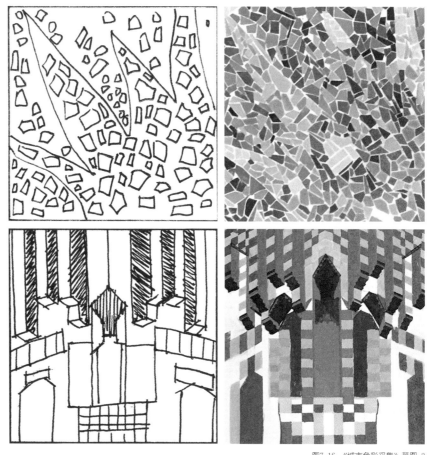

图7-16 《城市色彩采集》草图-2

课题案例

《城市色彩采集》

表现方式：将底稿描绘的体块进行细致的空间分割，外表面表现为视错觉格纹，进深面为红色系，总体形成丰富而矛盾的色彩效果。

材料：水粉颜料、卡纸、剪刀、胶水（图7-15~图7-17）。

图7-17 《城市色彩采集》(学生作业 邹玥)

优秀作业

色彩目录

图7-18 《城市色彩采集》(学生作业 景奇)

优秀作业

色彩目录

图7-19 《城市色彩采集》(学生作业 杨晟)

优秀作业

图7-20 《民族色彩采集-1》(学生作业 刘玥)

优秀作业

图7-21 《民族色彩采集-2》(学生作业 刘玥)

137

优秀作业

图7-22 《波普艺术色彩采集-1》(学生作业 张嘉敏)

优秀作业

图7-23　《波普艺术色彩采集-2》（学生作业　张嘉敏）

8 色彩的综合表现

8.1 色彩的风格表现

西方绘画的风格流派给予构成设计启示，就是不局限于法则。组合方式的多样化，可以带来意想不到的画面效果。对于色彩的搭配构成关系，风格表现中已表现得淋漓尽致。我们要通过观察与借鉴，从中获取我们的设计创想，进一步完善设计构思与想象。

1. 抽象主义风格的表现

抽象表现主义是指一种结合了抽象形式和表现主义画家情感价值取向的非写实性绘画风格。抽象表现主义产生于美国，但它影响了整个西方世界，代表人物有杜尚、莫霍利·纳吉等，康定斯基是抽象主义艺术的鼻祖。

这一风格特点是停止对客观事物的描绘，用抽象的情感去描绘精神世界。杰克逊·波洛克、德·库宁等都是行动绘画的代表人物，他们的画面每个构图中心，多以线条、斑点和痕迹表现人的自发冲动，常用偶发的故事，来创造意想不到的艺术效果（图8-1）。

2. 立体主义风格的表现

立体主义是西方现代艺术史上的一个运动流派，1907年，毕加索的油画《亚威农的少女》标志着立体画派的诞生。这种流派打破了传统空间的布局形式，是艺术家赋予的一种新观念，一种二维平面上表达三维空间的画面组织关系。

思维的转变促使了新流派的诞生。立体派的典型代表人物有巴勃罗·毕加索、乔治·布拉克、保罗·塞尚、胡安·格里斯、费尔南德·莱热等。立体主义画派的艺术家创作出一种以实物拼贴画面图形的艺术手法和语言，比如将一些废报纸、杂志、木纹纸等一些材料引入到画面，用这些碎片来刻画一只瓶子、一把琴或一张面孔，这种移位式的表达方式，打破了传统构图的束缚，给我们的色彩形式注入了新的生命（图8-2）。

图8-1 《抽象画》(美) 杰克逊·波洛克（百度图片）

图8-2 《收获脱粒》(法) 阿尔伯特·格列兹（2018年拍摄于日本东京国立西洋美术馆）

3. 未来主义风格的表现

未来主义是意大利在20世纪初期出现于绘画、雕塑和建筑设计的一场现代主义运动。

费里波·马里涅蒂是未来主义的奠基人，他的《未来主义宣言中》对20世纪的工业化、对机器的日益主导地位顶礼膜拜，他认为"一辆轰鸣飞驰而过的汽车，看上去是炮弹的飞奔"，要比传统绘画美得多。他提出应该庆祝速度、战争的暴力，认为这些活动才是代表未来的实质。其他代表人物包括乌比诺·波齐奥尼、吉奥科莫·巴拉、卡罗·卡拉、马谢·杜尚等，他们绘画中描绘高速运动的汽车、飞机、现代建筑等来表现时代精神（图8-3）。

4. 至上主义风格的表现

至上主义风格是俄罗斯重要的抽象主义流派，其核心人物是卡米尔·马列维奇。他采用简单、立体结构和解体结构的组合，以及鲜明的、简单的色彩，完全抽象的、没有主题的艺术形式，称之为"至上主义"艺术。他的作品《黑方块》，表达了色彩的感觉效果，用这种对比表现手法表达了艺术的真实性（图8-4）。

5. 超现实主义的风格表现

"超现实"是指凌驾于"现实主义"之上的一种反美学的流派。超现实主义表现风格也是形而上画派，以新的视角看待事物。

超现实主义风格主要代表艺术家为萨尔瓦多·达利、林恩·玛格里特等。他们的绘画特点是都尽力捕捉他们梦中的感觉，梦中所看到的景象，利用写实主义手法表现出来。乔治·德·基里科的作品主要描绘了内部场景以及一些不同寻常的对象（图8-5）。基里科曾写道："我们能感悟这样一种空间：它能在画面中容纳物体或对象，或将各个对象区分开来，并将这些被引力系缚于地球的物体，组合成崭新的物质世界。对于表面和体积的精心构想和审慎使用，是形而上画派的美学意义。"

图8-4 《白底上的黑方块》(俄) 卡西米尔·塞文洛维奇·马列维奇 (百度图片)

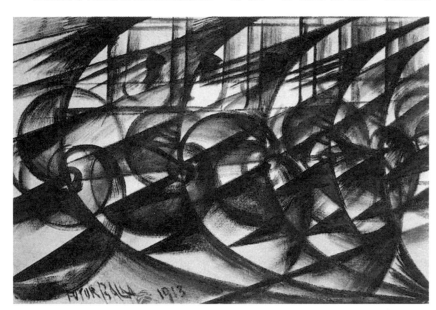

图8-3 《一辆摩托车的速度》(意) 吉奥科莫·巴拉 (百度图片)

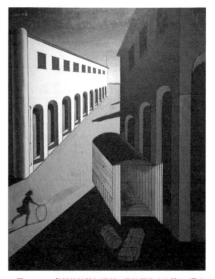

图8-5 《一条街的神秘与忧郁，推铁环的小女孩》(意大利) 乔治·德·基里科 (2017年拍摄于上海艺仓美术馆 基里科&莫兰迪——意大利现代艺术的光芒)

8.2　综合材料表现

1.　综合材料

综合材料，由于物体的材料不同，表面的排列、组织、构造各不相同，因而产生粗糙感、光滑感、软硬感。它是一种自然有肌理的构成形式。

人们对于肌理的感受一般是以触觉为基础的，但由于人们触觉物体的长期体验，以至不必触摸，便会在视觉上感到质地的不同。我们称他为视觉性质感。肌理在现代绘画与设计中越来越受到重视，肌理本身常常变成了设计作品。视觉肌理有很多创造的方法，用不同的工具和材料，能创造出丰富的肌理变化。

我们周围存在着各种各样的材料，不同的材料有着不同的质感，它们构成了客观存在的物质世界，包括自然材料、人工材料与新型材料等。设计师、艺术家对材料的认知、把握与创造丰富着我们的生活。

在设计思维训练中，材料的组合与重塑是重要的一项训练。它的组合方式带给我们千奇百态的变化和无限的想象。利用好材料能使我们的艺术构成作品带来意想不到的效果。大自然是神奇的，它在创造某种材料的时候，已经赋予了它应有的色彩，所以材料与色彩是有关系的。把材料作为色彩构成的元素，是为了寻找它多变的可能性，找到材料本身与构成画面的契合点，分解与再组合的过程，发掘它的更多的变化，从而丰富设计构成，激发设计想象过程，激发思维与创作的潜能。美国画家马修·戴·杰克逊新风景画《黏土罐里的小花束》就是利用综合材料表现画面的特殊质感（图8-6）。

2.　材料的种类

品种多样，按材质可分为金属、塑料、木质、棉质等，按属性可分为透明与非透明，从质感上分包括粗糙与光滑、轻与重、深与浅、冷与暖、疏与密、有弹性与无弹性、反光与不反光的不同特性。

（1）按材料的产生来源可分为天然材料与人造材料，天然材料包括动物材料皮、毛、丝、骨等，植物材料木、棉、竹、草、麻等，矿物材料土、石、玉、金属等；人造材料包括人造纤维、人造板、人造棉、塑料、合成橡胶等。

（2）按材料的化学成分分为金属材料、非金属材料和高分子材料，金属材料包括金、银、铜、铁、锡等；非金属材料包括陶瓷、玻璃、橡胶等；高分子材料包括塑料、合成橡胶、化学纤维等。

（3）按材料的物理状态分为固体材料与液体材料，固体材料包括木材、钢材、陶瓷等，液体材料包括油漆、涂料等。

（4）按材料的发展历史分为传统材料与新兴材料，传统材料包括石、漆等，新兴材料包括合成纤维等。

3.　材料的质感

不同的材料有不同的质感，不同的质感带给人们不同的心理感受和审美感受。在设计的同时，合理的运用和安排材料的感觉性会给设计带来不同的体验。

木材具有温暖的感觉，表面还有不同树种的天然木制纹理；钢铁材料颜色暗淡带有沉闷之感，然后经过涂料的加工，不仅具有金属的光泽，还具有柔和鲜艳的视觉效果；布艺具有柔软的特点，经过裁剪与重新组合，有柔美与舒适之感。质感的营造会给画面增加丰富的视觉效果与不同的体验。

图8-6　《黏土罐里的小花束》（美）
马修·戴·杰克逊（2018年拍摄于
上海马修·戴·杰克逊：新风景画
展览）

课题任务书（九）

色彩表现 ——二维空间

1. 目的

通过构图与色彩关系，表达出色彩的空间转换关系。

2. 方法

（1）拟定一主题，主题可以是人、动物、植物、建筑、城市、园林、音乐、传统图案、现代设计，运用自然色彩或人为色彩等。

（2）确定构图的构成方式，规律或非规律、抽象或写实等。

（3）提取或归纳色彩元素，列出相应的色彩目录关系。

（4）多个角度综合考虑画面，通过色彩与图形关系突出画面的空间感。

3. 内容

以《空间》为主题，表达两张不同色彩关系。

4. 要求

（1）任选其中的一个主题，要求学生得心应手地用抽象的表现手法画出所给题目的色彩感受，既有个性又能被他人普遍地理解。

（2）保留制作过程草图。

5. 工具

卡纸、水粉纸、色卡、毛线等生活中可发现的综合材料。

6. 成果

（1）对开纸张。

（2）小本子上勾画过程草图，用语汇的方式进行表达。

课题案例

【学生设计思路】

一、自定义狂想曲

1. 主题

本作品灵感来源于一次管弦乐演奏会，提琴、单簧管、小号、长笛⋯⋯众多的乐器在同一份乐谱的指引下达到了和谐统一的境界，看似繁杂，却最终汇聚在一起。音符自四面八方涌来，给听众带来了无与伦比的听觉享受。这种于繁复中衍生出纯净、割裂处演变为统一的感受，正是本作品想要传达的。

2. 构图

（1）黑线割裂整个画面，在划分出的不同区域中，立体与平面、三维与二维交错，营造出时空的扭曲感。

（2）画面中心分布均匀，布局和谐，增强画面的统一感。

3. 方法

（1）轮廓线处理：将麻绳用胶水固定在木板上，再用黑色颜料厚敷一层，形成凸起的质感。

（2）色块过渡：在轮廓线边缘涂上一层黑色颜料，再向内涂上原本的颜色，用刷子逐渐晕染，形成立体的效果。

（3）乐谱做旧：先调和赭石、熟褐与黑色这几种颜料，少量多次给乐谱上色，待干透后在碎纸边缘用炭笔涂黑，营造出陈旧的感觉。

（4）颜料肌理：先在所需地区厚涂一层颜料，再用画铲在上面自由涂抹，待干透后形成了形状不一的肌理。

4. 材料

油画颜料，水彩，水粉，炭笔，三合板，木片，麻绳，刷子，旧乐谱，纸胶带，金色无纺布等（图8-7～图8-9）。

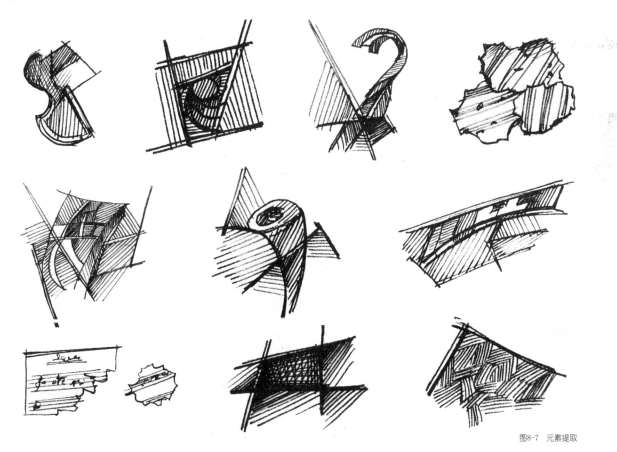

图8-7 元素提取

课题案例

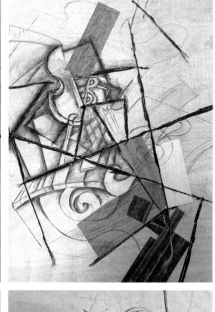

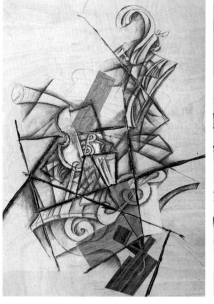

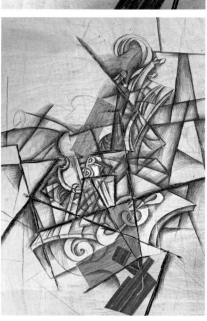

【点评】

作品参照了法国立体派画家乔治·布拉克的作品，立体主义的艺术家追求碎裂、解析、重新组合的形式，形成分离的画面，以许多组合的碎片形态为艺术家们所展现的目标。学生提取了画面的色调，构图用不规则的直线组合框架，用立体主义的表现方式，采用多视角的观察方式组合画面，局部运用线与面拼贴的表现方式，使画面的装饰语言多变而丰富。

图8-8 过程步骤

课题案例

图8-9 《自定义狂想曲》(学生作业 东方)

课题案例

【学生设计思路】

二、风筝

1. 确定主题

选定风筝这一生活中常见的物品作为研究对象。风筝是生活中男女老少十分喜爱的游乐项目之一，俗话说"儿童散学归来早，忙趁东风放纸鸢"。我一直对风筝这一物件很有兴趣，在这一小小的物件中有许多大智慧，且品种多样，样子在统一之中又各具特色。

2. 设计想法

研究对象选择风筝，风筝作为儿时十分常见的玩具之一，其身上有许多可提取的元素。针对风筝的元素，主要分为三个部分：造型、花式图案、运动的轨迹。除了风筝本身的形态元素之外，风筝与风筝之间的搭配融合也具有参考价值。形象元素简化为点线面等基础要素，运用重复、近似、渐变、密集等手法进行组合，得到完整的平面构成作品。

3. 提取过程

（1）各类风筝的造型极其丰富多样，可通过多种形式表现，风筝形态一般呈流线型，中间宽两头窄。不同造型的风筝，其形态、颜色大小不一，它们的类型有动物形、几何形、人形、机械型、组合连体形等等。风筝形态可抽象出基本型如螺旋状、放射状等，将基本元素进行解构重组，就能形成各种丰富的图案。

（2）风筝的花式图案也可抽象出来。在风筝的设计与制作中，各类图案都可以被拿来改造后带往天空，其中有十分经典的燕子造型、龙造型、几何造型等，而装饰的图案也随之进行调整与适配。在这样的过程中，丰富的图案与颜色搭配也可以进行提取，对于我们进行作品的创作起到至关重要的影响。

（3）风筝飞行经过留下的运动痕迹也可作结构的图案表现。运动轨迹作为一种绵延不断的元素，在画面中可起联系作用。可抽象出点线面，且宏观看运动轨迹可成为优美曲线。

点：风筝体结构组成的部分节点。

线：直线，风筝体的整体结构用于飞行时候维稳的力量支撑结构；曲线，风筝体装饰面的曲线形式。

面：风筝体的整体构形以及飞行时候形成的。

4. 运用构成方法

重复，近似，渐变，对比，密集。

5. 表现方式

色彩的主调采用了一对橙蓝对比色，混入中间色，以达到和谐的画面效果。表现手法用淡彩表现，强调表现的形态和对象的特征（图8-10、图8-11）。

图8-10 过程步骤

课题案例

图8-11　《风筝》（学生作业　曹逸春）

优秀作业

图8-12 《空间》(学生作业 刘玥)

优秀作业

图8-13《空间》(学生作业 赵捷)

课题任务书（十）

色彩综合 ——命题训练

1. 目的

观察植物的色彩，大自然的色彩搭配是千变万化的，通过提取花卉植物的色彩，归纳色彩与重组色彩，提高对色彩的搭配能力。

2. 方法

（1）观察花卉的解构形态，从不同的角度描绘解构特点，组合构图。

（2）根据色彩的构成法则组合色彩关系。

（3）适当加入材料来表现画面的质感。

3. 内容

以《花卉》为主题，综合构成表现。

4. 要求

（1）在速写本上勾画细节形态。

（2）任选其中的一个主题。

（3）做工细致，材料选择要符合画面的需要。

5. 工具

卡纸、水粉纸、色卡、毛线等生活中可发现的综合材料。

6. 成果

（1）不小于A3纸张。

（2）小本子上勾画过程草图，用语汇的方式进行表达。

课题案例

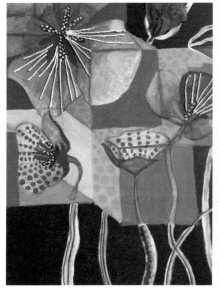
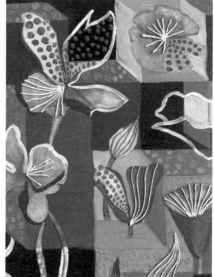
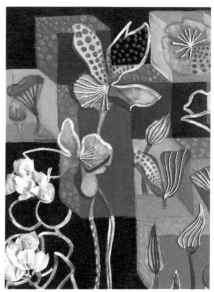

【学生设计思路】

　　作业灵感来源于草间弥生的系列画作 ——"花"，原画中花采用红黄两色的对比色彩，并用圆点装饰其中。作业在构图中，加入了方块堆叠形成空间的骨骼框架，提取对比的色彩与圆点的装饰元素，纳入到空间中，增强画面的空间效果。

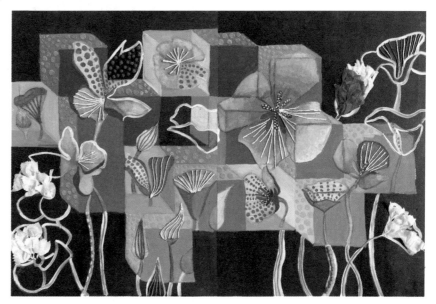

图8-14　《花卉》（学生作业 欧阳静思）

课题案例

【学生设计思路】

作业以红色为基调，由红向蓝渐变的色彩用于填充背景，红色的花朵由正面、侧面、背面的各个角度，有大有小形成对比，绿色的枝茎穿插、缠绕其中，枝茎上还有着含苞待放的花苞。

写实的花与枝叶占据着整幅画作的主体位置。画面中使用的材质均为毛线，沿着一定的规律弯折，形成花的向阳面与背阴面，通过毛线颜色的改变展示光影变化；弯曲的细毛线，呈现螺旋状弯曲，其形态又与花朵的形状酷似，于是被用作背景填充。整幅画寓意着花朵蓬勃的生命力，呈现出积极、乐观的状态（图8-15）。

图8-15 《花卉》（学生作业 耿丹）

课题案例

【学生设计思路】

整个画面层次丰富，色彩蓝紫互补，并加入材质，构图以花卉的形态呈密集排列。兰花是画面的中心，贴上材质增强花丝纹路感，小珠子用来加一点高光，使其明暗变化。兰花向两旁蔓延，贴上亮片珠子，达到点面的效果，毛线更是强化筋脉的细节。向日葵一明一暗，护板上的花色丝状物体现花朵的立体与柔软，叶子则用毛线增加一点厚实感。点状的肌理、流动的笔触，增加了画面的立体效果（图8-16）。

图8-16 《花卉》（学生作业 张宁玉）

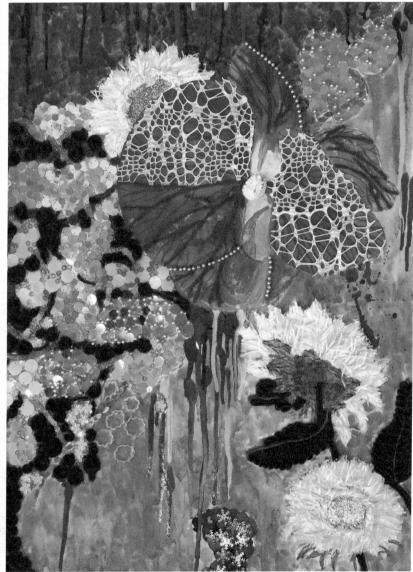

优秀作业

图8-17 《百合花》(学生作业)

优秀作业

图8-18 《蝴蝶兰》(学生作业 王詹竹)

参考文献

[1] 王受之. 世界现代设计史[M]. 北京：中国青年出版社，2002.

[2] 黄刚. 平面构成[M]. 北京：中国美术学院出版社，2000.3.

[3] （俄罗斯）瓦西里·康定斯基. 点线面[M]. 重庆：重庆大学出版社，2017.7.

[4] （英）E. H. 贡布里希. 秩序感——装饰艺术的心理学研究[M]. 广西：广西美术出版社，2015.3.

[5] （日）朝仓直巳，白文花译等. 艺术·设计的光迹构成[M]. 南京：江苏凤凰科学技术出版社，2018.

[6] 回顾. 中国图案史[M]. 北京：人民美术出版社，2008.6.

[7] 甘莉. 艺术设计理论的多角度研究[M]. 北京：北京理工大学出版社，2017.3.

[8] 于国瑞. 色彩构成[M]. 北京：清华大学出版社，2012.1.

后 记

这本书是我十多年从事建筑设计专业基础课教学的一个总结。在构成设计的授课中，构成理论基础都是一样的，怎样培养学生"设计师的思维能力与手绘能力"？基础课要解决哪些方面的问题？通过这样的训练能够达到什么效果？为此，我一直在不停地努力，做了很多课题的尝试，寻找一些新的方式去诠释平面形态与色彩表达的内容。在传统构成设计的基础之上，延伸出一些新的设计方法，使课程有更多的趣味性与创新性。事实证明，学生的作业有很多大胆的创新，呈现的形式也是丰富多彩的。这本书的初衷也是希望激发学生的设计思路，创作更多高质量的作品。

此书的完成离不开领导与同事们的帮助。感谢苏州大学建筑学院副院长王琼教授、系主任张琦教授为本书编著提供的宝贵意见，感谢徐莹老师与出版社之间的协调，感谢同事们的帮助，感谢我先生的支持与理解。此外，本书收录的部分插图、课题案例与优秀作业均来自于2014级～2018级学生课堂作业，在此，也一并感谢这些提供作业的同学们。

书稿完成并不代表结束，希望读者们提出宝贵的意见或者建议，在接下来的教学过程中，不断完善内容，充实想法，使构成设计基础教学工作锦上添花。

李 立

2019年6月苏州